그림의 운명

그림의 운명
**세기의 걸작들은 어떻게 그곳에 머물게 되었나**

**초판 인쇄** 2024. 1. 16.
**초판 발행** 2024. 1. 23.

**지은이** 이명
**펴낸이** 지미정
**편   집** 문혜영, 박세린
**디자인** 조예진
**마케팅** 권순민, 김예진, 박장희
**펴낸곳** 미술문화 | **주소** 경기도 고양시 일산동구 고양대로 1021번길 33, 402호
**전화** 02-335-2964 | **팩스** 031-901-2965 | **홈페이지** www.misulmun.co.kr
**이메일** misulmun@misulmun.co.kr | **포스트** https://post.naver.com/misulmun2012
**인스타그램** @misul_munhwa
**등록번호** 제2014-000189호 | **등록일** 1994. 3. 30

ISBN 979-11-92768-16-8(03600)

이명 지음

# 그림의
# 운명

세기의 걸작들은 어떻게 그곳에
머물게 되었나

술긴책

**일러두기**

· 인명, 작품명, 지명은 국립국어원 외래어표기법을 따르되 일부 명칭은 일반적으로 널리
쓰이는 표기를 따랐습니다.

· 단행본 및 정기간행물은 『 』, 논문 및 기사는 「 」, 연작 및 전시회는 《 》, 그림 및 영화, 사진,
조각 작품명은 〈 〉로 구분했습니다.

· 이 서적 내에 사용된 일부 작품은 SACK를 통해 ARS, Picasso Administration, VEGAP과
저작권 계약을 맺은 것입니다. 저작권법에 의하여 한국 내에서 보호를 받는 저작물이므로
무단 전재 및 복제를 금합니다.

ⓒ 2024 Kate Rothko Prizel & Christopher Rothko / Artists Rights Society (ARS),
New York - SACK, Seoul

ⓒ 2024 - Succession Pablo Picasso - SACK (Korea)

ⓒ Salvador Dalí, Fundació Gala-Salvador Dalí, SACK, 2024

· 수록 도판의 경우 저작권자와 연락을 취하기 위해 최대한 노력을 기울였지만 의도치 않게
누락된 경우 연락이 닿는 대로 필요한 조치를 취하겠습니다.

# 차례

# 들어가며

화가는 자신의 생각과 철학을 그림에 담아내는 사람이다. 때로는 화가의 야심 찬 포부나 남다른 시선, 과감한 도전이 문제적 그림의 탄생으로 이어지고 이는 시대와의 불협화음을 만들어낸다. 모든 그림이 화가에게 의미가 있겠지만 그중에서도 유독 완성하는 데 어려움을 겪은 그림이 있고, 떠나보내지 못한 그림이 있으며, 마음을 쏟은 그림도 있다. 사람들로부터 많은 비판을 받은 그림이 있고, 사람들의 오해를 산 그림이 있으며, 사람들로부터 외면당한 그림도 있다. 시대를 초월하거나 시대를 앞선 이런 그림들은 시간이 흘러 화가를 대표하는 그림으로 남기도 하고, 화가를 기억하는 매개가 되기도 한다.

그림에게 화가는 부모와도 같다. 화가의 인생이나 철학,

사랑과 열정, 슬픔과 고통은 물론이고 화가의 재정적 상황이나 테크닉의 정도도 그림에 많은 영향을 미친다. 이렇듯 자신의 분신과도 같은 그림에 대해 화가가 가진 애정은 각별할 수밖에 없다. 화가는 자신의 작품을 그 누구보다도 사랑하기에 오랜 시간에 걸쳐 수정을 더하며 작품을 완성하기도 하고, 완성된 작품을 떠나보내지 못한 채 자신의 작업실에 남겨두기도 하며, 완성된 작품이 마음에 들지 않으면 가차 없이 찢어버리기도 한다.

하지만 기본적으로 그림은 남들에게 보이기 위한 것이므로 화가가 그림을 그리는 순간부터 이미 그림은 화가 외에 다른 누군가를 관람자로 상정하게 된다. 물론 화가가 그림을 완성했다고 해서, 또 그림을 다른 누군가에게 넘겼다고 해서 화가와 그림의 관계가 끊어지는 것은 아니다. 다만 화가의 손을 떠난 그림은 사람들에게 보이고 평가되면서 그 범위를 확장시켜 나간다. 비로소 그림 자체의 인생을 살아가게 되는 것이다.

따라서 그림을 떠나보내는 화가의 마음은 마치 집 떠나는 자식을 바라보는 부모의 마음처럼 벅차오르면서도 애잔하고 불안하면서도 애틋할 것이다. 결국은 떠나보내야겠지

만 최대한 준비가 잘 된 상태로 떠나가기를, 할 수만 있다면 자신의 그림을 가장 잘 이해해주는 사람에게로 가기를, 그곳에서 최대한 많은 사람들에게 사랑을 받고 영감을 주면서 살아가기를 바랄 것이다.

이러한 이유로 화가들은 그림을 완성한 뒤 첫 단계로는 자신의 그림이 팔리기를, 두 번째 단계로는 자신의 그림이 제값에 팔리기를, 세 번째 단계로는 자신의 그림이 제대로 된 주인을 찾기를, 네 번째 단계로는 자신의 그림을 최대한 많은 사람들이 볼 수 있게 되기를 바라게 된다. 처음부터 특정 의뢰인을 위해 그림을 그리거나 자신의 그림이 어디에 걸릴지를 알고 그리는 경우도 있지만, 대부분의 화가들은 자신의 작업실을 떠난 그림이 어디에 걸릴지 기대하고 궁금해하며 장소를 직접 선택하기도 한다.

물론 대다수 그림은 화가가 전혀 생각지도 못한 곳에 자리를 잡게 된다. 하지만 신기하게도 화가의 인생작은 결국은 가장 완벽한 곳에서 가장 완벽한 상태로 가장 많은 사랑을 받으며 가장 많은 사람들을 끌어모은다. 이처럼 그림들은 많은 사람들의 손을 거치다 그 그림을 가장 원하고 가장 잘 이해하는 대상, 가장 잘 어울리는 장소로 향하게 된다.

어떤 그림이 어떻게 그곳에 있었는지를 살피다 보면 그림의 인생에는 어느 한 주체만이 관여된 것이 아니라는 사실을 알 수 있다. 화가도, 관람객도, 미술관도, 컬렉터도 모두 그림을 중심으로 연결된 수많은 고리의 하나일 뿐이다. 여기서 진정한 승자는 결국 관람객인 듯하다. 화가조차도 자신의 그림을 넘긴 뒤로는 관람객으로서 그림을 볼 수밖에 없으며, 컬렉터가 제 아무리 꽁꽁 숨겨둔 그림도 언젠가는 관람객에게로 돌아오는 것으로 보아 그림의 운명은 결국 많은 이들에게 보이는 것으로 귀결되는 것이 아닐까.

그곳에 있는 그림은 우리를 기다리는 운명에 처한 것이고, 우리에게는 그 그림들을 감상해야 할 특혜와 의무가 있는 셈이다. 이는 우리 자신의 풍요에 기여하는 것은 물론이고 화가의 바람을 이루어주는 일인 데다 그림의 인생을 값지게 하는 일인 것이다.

# I.

## 가장 제격인 장소에 놓인 그림들

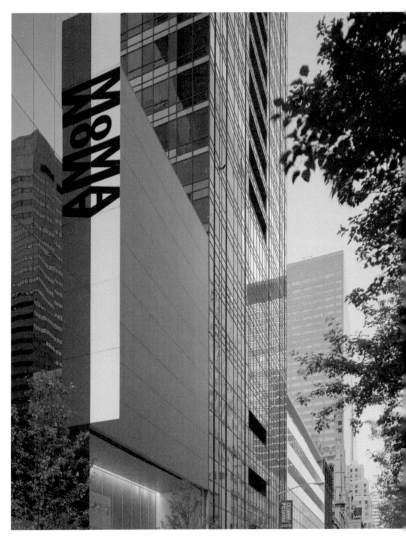
1 The Museum of Modern Art,
New York, USA

# 루브르에 걸리기를 간절히 바랐던 그림, 구매자의 배신으로 결국 뉴욕으로 향하다

〈아비뇽의 아가씨들〉, 파블로 피카소

### 요상한 문제작의 출현

현대미술의 거장이자 스페인을 대표하는 화가 파블로 피카소는 어린 시절부터 그림의 기본기를 다지고 다양한 관심사를 파고들어 자신만의 독특한 분위기를 만들어냈다. 그의 관심이 닿는 것은 무엇이든 탁월한 예술작품으로 탄생하였다. 특히 스페인에서 그린 초기 그림들은 피카소의 조숙하면서도 기가 막힌 표현력을 보여주기에 충분했다.

하지만 그에게는 새로운 자극이 필요했고 자신의 한계를 넘어선 도전이 절실했다. 그런 그에게 다양한 사람과 문물, 볼거리와 즐길 거리가 풍부한 도시 파리는 더할 나위 없이 훌륭한 삶의 터전이자 자신의 능력을 최대치로 선보일

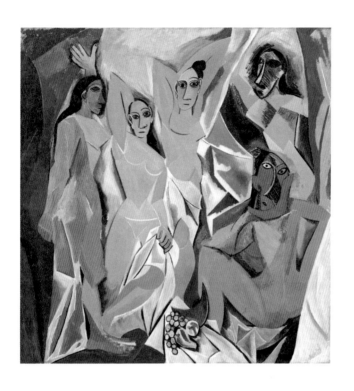

2  파블로 피카소, 〈아비뇽의 아가씨들〉,
1907, 캔버스에 유채, 244×234cm, 뉴욕
현대미술관

수 있는 무한한 예술의 무대였다. 더군다나 당시 유럽의 모든 예술가들은 파리로 몰려드는 분위기였다. 파리의 거리를 바라보는 피카소의 눈은 유난히 빛이 났고 다양한 사람들과 교류하는 그의 태도는 당당함 그 자체였다. 그는 동료 예술가들과 자주 어울렸으며, 저녁이면 유랑극단의 연극과 서커스를 보며 자유로운 영혼을 고양했다.

이렇듯 스페인의 예술과 열정을 기반으로 하여 파리에서 다양한 영향들을 흡수한 피카소는 자신의 예술적 재능과 감각, 정신을 총집결하여 본격적으로 작품을 구상하기 시작했다. 이전에는 시도한 적 없는 거대한 스케일에 이러한 야망과 열정을 담아 천 개가 넘는 준비 작업을 거쳐 비로소 완성된 〈아비뇽의 아가씨들〉은 과연 문제작이었다.

요상한 형태의 여성 누드는 아름답다는 생각이 들기는커녕 온전한 사람이라고 할 수 있는지조차 의심스러웠다. 얼굴의 정면과 측면이 동시에 표현되었는가 하면 사지도 제각각으로 몸통에 붙어 있을 뿐 어딘가 부자연스러운 모습이다. 골격 인형에 대롱대롱 매달린 듯한 머리와 사지, 가슴은 기하학적인 모양을 하고 있었다. 얼굴은 또 어떤가. 아몬드 형태의 가늘고 둥그런 눈과 검은 점으로 그려 넣은 눈동자에는

생기가 없다. 검은 낯빛으로 마치 죽은 시체를 연상시키는 것은 물론이고 아예 아프리카 가면을 떠올리는 얼굴도 있다. 거대한 캔버스를 가득 메운 다섯 명의 공격적인 여성 누드를 보고 어느 누가 당혹감을 느끼지 않겠는가?

실제로 피카소가 그림을 완성하고 가까운 친구, 평론가, 딜러 들에게 그림을 보여주었을 때 그들의 반응은 하나같이 당황스러움과 놀라움 그 자체였다. 심지어 혐오스럽다고까지 표현될 만큼 〈아비뇽의 아가씨들〉은 환영을 받지 못했다. 물론 그림의 가치를 알아보는 선구적인 평론가도 몇몇 있었지만 이 작품은 확실히 '호'보다는 '불호'가 우선했다.

## 이전의 모든 예술에 딴지를 걸다

이 작품은 판매를 위해서라기보다는 피카소 자신의 예술 인생을 정립하기 위해 그린 것이다. 그는 여기저기에서 산발적으로 일어나고 있는 새로운 움직임을 단박에 뛰어넘으면서 모더니즘의 새로운 방향을 이끌어내고자 했다. 더 이상은 지금까지의 예술을 이어갈 수 없다는 절박함, 새로운 예술을 창조해야 하는 나름의 사명감이 작용한 듯하다. 이처럼 아름

다움이라는 미의식, 선과 색 그리고 형태의 조화, 더 나아가 대상에 대한 인식과 표현이라는 예술의 모든 부분에 대해 딴지를 걸고 이를 다양한 방법으로 뜯어보고 다시 결합하려는 시도, 2차원의 평면에 붓을 이용하여 새로운 대상을 창조한다는 생각은 큐비즘의 시작을 알리는 결정타가 되기에 충분했다.

〈아비뇽의 아가씨들〉은 이베리코 원시 조각과 아프리카 가면의 영향을 받은 것은 물론 엘 그레코, 세잔, 고갱 등 이전 시대 화가들에게서 영감을 받아 그린 것이다. 초기 제목은 〈아비뇽의 사창가〉였는데, 그림의 모티브를 어머니가 예전에 살던 동네의 사창가에서 따왔다는 이유에서다. 하지만 이 그림이 처음 전시된 1916년, 전시 기획자가 논란을 조금이라도 잠재우기 위해 〈아비뇽의 아가씨들〉로 제목을 수정했고 이후 이 제목이 영구적으로 자리를 잡게 된다. 그럼에도 피카소 본인은 이 그림을 계속해서 '나의 사창가'라고 불렀다. 사창가의 매춘부를 그렸다고는 하지만 특정인을 그린 것도 아니고 그림의 의미가 딱히 짐작되는 것도 아니다. 이 그림을 본 모든 이들은 단지 피카소가 이전에 그린 그림들과 다르다는 이유만으로 큰 충격에 휩싸였다.

이는 어쩌면 피카소가 의도한 것일 수도 있다. 애초에 실험의 대상으로서 그림이라는 것은 독자에게 하나의 해석만을 강요하지 않는다. 심지어 아름답다거나 추하다는 생각조차도 어쩌면 기준이 강요한 결과일 수 있다. 따라서 무표정하거나 가면을 쓴 채 텅 빈 눈으로 관람객을 바라보는 아가씨들은, 보는 이로 하여금 기존의 사회적 기준을 버리고 스스로의 기준을 만들라고 도발하는 듯하다.

물론 〈아비뇽의 아가씨들〉 그림 자체는 어느 정도의 전통적 기준과 실존 대상을 바탕으로 하고 있기에 완전히 새로운 것이라고 할 수 없을지도 모른다. 여인의 누드라는 것이 완전히 새로운 것도 아니고, 사창가의 매춘부를 모델로 삼아 누드를 그리는 것이 그리 새삼스러울 것은 없었다. 다만 새로운 것이 있다면 피카소가 대상을 그린 방법과 태도다. 마치 인체를 해부하듯 부분을 해체한 뒤 그 모든 것을 다시 이어붙인 듯 각각의 특징을 따로따로 포착하고 이를 재조합하여 전체로 보여주는 독특한 방식을 취한 것이다.

지금까지의 그림들이 대상을 재현하는 데만 집중했다면 피카소는 대상의 외면을 파괴하면서 내면을 파헤치는 놀라운 효과를 보여준다. 분명 그림 속 아가씨들의 표정을 읽을

수 없음에도 불구하고 그들의 뒤틀린 이목구비와 노골적인 육체의 전시를 통해 인간의 고통과 저항이 생생하게 느껴지는 이유다.

## 루브르에 걸리기를 바랐던 그림, 결국 뉴욕으로 향하다

1924년, 패션 디자이너이자 아트 컬렉터인 자크 두세는 피카소의 친구이자 평론가 앙드레 브르통의 강권으로 〈아비뇽의 아가씨들〉을 구입했다. 브르통은 이 그림이 '피카소 실험실의 핵심'이자 '그림을 초월하는 그림'이며 '지난 50년 동안 일어난 모든 일의 집합체'와 같은 것이라고 극찬했다.

피카소의 작업실에 찾아온 두세는 돌돌 말려 있던 그림을 펼쳐보지도 않고 바로 가져갔다. 그가 제시한 그림의 가격은 25,000프랑이었으며 매달 2,000프랑씩 지불하는 조건이었다. 그런데 당시 화가로서 피카소의 입지는 상당히 다져진 상태였다. 따라서 그림의 가격으로 제시된 25,000프랑은 턱없이 낮은 금액이었다. 브르통에 따르면 두세의 제안에 피카소는 어떠한 반박이나 거부 의사가 없었다고 한다. 오히려 이상하리만큼 두세의 기세에 약간 눌린 듯했다고 전한다. 그

렇다면 피카소는 왜 그 가격에 그림을 판 것일까?

알고 보니 두세가 〈아비뇽의 아가씨들〉을 자신의 사후 루브르 박물관에 기증하겠다며 허풍을 떤 것이다. 피카소가 이러한 약속만 믿고 그림을 헐값에 팔았다는 것이 잘 이해가 되지 않지만 한편으로는 〈아비뇽의 아가씨들〉에 지닌 애정과 의미가 얼마나 컸는지를 느낄 수 있다. 자신이 존경하는 화가들, 즉 앵그르나 고갱, 세잔, 마네의 그림이 놓인 루브르 박물관에 자신의 그림이 나란히 걸리기를 바랐던 피카소, 〈아비뇽의 아가씨들〉이 자신의 그림 인생은 물론 전체 미술 세계에서 차지하는 의미와 가치에 대한 믿음을 지녔던 피카소는 두세의 터무니없는 약속에 희망을 걸었던 것이다.

피카소는 무엇보다도 이 작품이 제대로 인정받기를 바랐다. 온갖 혹평과 냉담한 반응에도 아랑곳하지 않을 수 있었던 것은 이 그림이 지닌 역사적 의미와 시대적 가치를 믿었기 때문이리라. 그리고 이러한 가치는 루브르에 걸림으로써 완성되고 확인되는 것이라 여겼음이 분명하다.

하지만 두세는 자신의 유언장에 이 작품을 루브르에 넘긴다는 내용을 적지 않았고, 그림은 그가 소유했던 다른 그림들과 마찬가지로 딜러를 통해 여기저기로 팔려 나갔다. 〈아

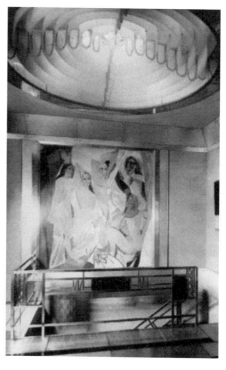

3  자크 두세의 파리 맨션에 걸린 〈아비뇽의
아가씨들〉, 피에르 르그랭 사진

비뇽의 아가씨들〉은 피카소의 바람대로 루브르에 가지는 않았지만 어쩌면 더 제격인 곳에 자리를 잡았다. 바로 제1차 세계대전 이후 미술 세계의 새로운 중심지로 떠오른 뉴욕 현대미술관MoMA이다.

이 그림은 뉴욕 현대미술관이 1929년 개관 이후 미술관의 정체성과 위상을 높이기 위해 구입한 첫 번째 작품이다. 이를 계기로 뉴욕 현대미술관은 자신의 위치를 확실히 자리매김하였고, 〈아비뇽의 아가씨들〉은 미술관의 대표작 중 하나로 빛을 발하게 되었다. 결국 〈아비뇽의 아가씨들〉과 뉴욕 현대미술관은, 이전과는 다른 새로운 시작을 알리는 예술과 미술관으로서의 정체성을 드높이며 서로가 윈윈한 최고의 결합이라 할 수 있다.

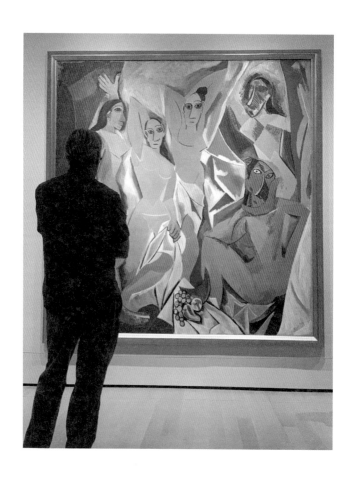

4 뉴욕 현대미술관에 전시된 〈아비뇽의
아가씨들〉

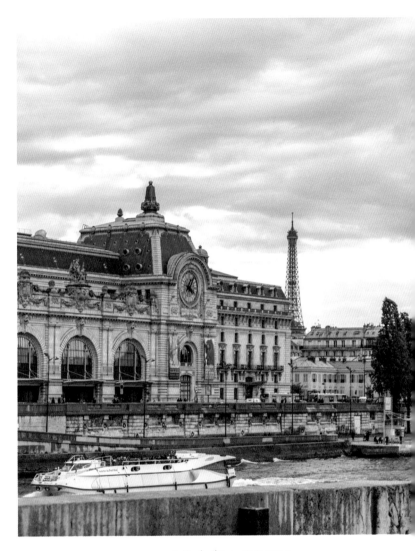

5  Musée d'Orsay, Paris, France

# 사람들의 비판에도 과감한 도전을 이어간 마네, 자신의 그림의 행방을 정확히 예견하다

〈풀밭 위의 점심식사〉, 〈올랭피아〉, 에두아르 마네

### 조롱과 비난을 받은 그림, 고전이 모티브였다

1863년, 에두아르 마네에게는 대체 무슨 일이 있었던 것일까? 그가 그해에 그린 〈풀밭 위의 점심식사〉와 〈올랭피아〉는 미술계는 물론 일반 대중에게까지 마네라는 이름을 확실히 각인시키는 계기가 되었다. 하지만 그 결과는 찬사가 아닌 조롱과 비판이었다. 마네는 이러한 논란을 예상했으면서도 한편으로는 엄청나게 실망했다. 자신의 그림이 전통적이고 권위적인 《살롱》을 통해 시대를 대표하는 그림으로 인정받기를 몹시도 바랐기 때문이었다.

위의 두 그림의 공통점은 여인의 누드를 다루고 있다는 점이다. 〈풀밭 위의 점심식사〉 속 여인은 눈이 부실 정도로 뽀

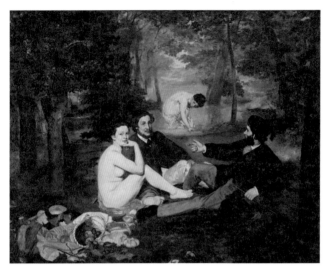

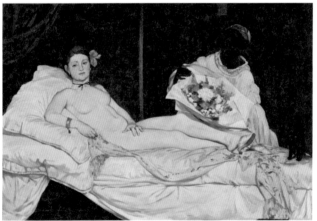

6 에두아르 마네, 〈풀밭 위의 점심식사〉,
1863, 캔버스에 유채, 208×264.5cm, 파리,
오르세 미술관

7 에두아르 마네, 〈올랭피아〉, 1863,
캔버스에 유채, 130.5×190cm, 파리,
오르세 미술관

얀 살결을 드러내며 관람객을 응시한다. 〈올랭피아〉의 여인도 하얗게 빛나는 침대보 위에 비스듬히 누워 관람객을 바라보고 있다. 뱃살이 접히거나 뻣뻣하고 투박한 모습이 너무나도 현실적이어서 괜히 민망할 지경이다. 하지만 여인들은 하나같이 부끄러움을 모르는 듯 당돌하고 뻔뻔한 눈빛이다.

마네는 여인의 누드를 그리면서 아름다운 육체를 표현하는 것에 초점을 두지 않았다. 이러한 여인의 누드는 일종의 미끼일 뿐 마네가 진정으로 보여주고자 했던 것은 19세기 파리의 모습이었다. 자신이 너무도 사랑했던 파리, 그곳에서 살아가는 사람들과 그들이 만들어가는 시대상을 그림으로 담아낸 것이다.

한편 마네는 파리의 모습만큼이나 루브르에 걸린 고전 작품들도 사랑했다. 그는 시간이 날 때마다 루브르에 가서 자신이 사랑하는 그림들을 모사하며 영감을 키워갔다. 언젠가 자신의 그림이 이들 옆에 나란히 걸리기를 바랐던 마네였기에, 전통에 대한 모욕이라든지 권위에 대한 도전이라는 비판은 억울하게 느껴졌으리라.

실제로 〈풀밭 위의 점심식사〉는 마르칸토니오 라이몬디의 〈파리스의 심판〉을 보고 풀밭에 앉아 있는 세 명의 신의

모습에서 구도를 따온 것이었다. 그리고 옷을 입은 두 남자와 나체의 여인이 함께 있는 모습은 조르조네 혹은 티치아노의 〈전원의 합주〉에서 영감을 받았다.

〈올랭피아〉는 또 어떤가? 비스듬히 누운 여인의 누드는 르네상스 대가들의 그림에 단골로 등장하는 주제였다. 특히 티치아노의 〈우르비노의 비너스〉를 그대로 옮겨와 19세기 파리의 옷을 입힌 그림이 바로 〈올랭피아〉라고 할 수 있다. 그 외에도 스페인의 궁정 화가 고야가 그린 〈옷을 벗은 마하〉나 앵그르의 〈그랑드 오달리스크〉 또한 각각의 독특한 스타일

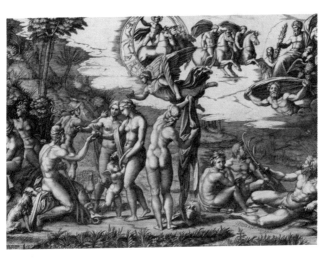

8  마르칸토니오 라이몬디, 〈파리스의 심판〉, 1510-1520년경, 판화,
29.8×44.2cm, 뉴욕, 메트로폴리탄 미술관

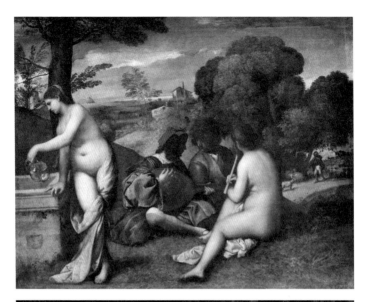

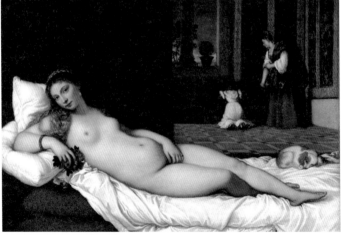

9 조르조네 혹은 티치아노, 〈전원의 합주〉, 1508-1509, 캔버스에 유채, 110×138cm, 파리, 루브르 박물관

10 티치아노, 〈우르비노의 비너스〉, 1538, 캔버스에 유채, 119×165cm, 피렌체, 우피치 미술관

로 여인의 누드를 창조한 걸작들이었다. 마네 역시 자신의 스타일로 그린 여인의 누드 작품이 걸작들과 함께 루브르 박물관에 걸리기를 꿈꾸었다.

## 희대의 야심작, 보기 좋게 퇴짜를 맞다

그렇게 원대한 꿈과 야심찬 계획을 품은 마네는 1863년, 〈풀밭 위의 점심식사〉와 〈올랭피아〉를 완성했다. 하지만 무슨 이유에서인지 1863년 《살롱》에는 〈올랭피아〉를 제외한 〈풀밭 위의 점심식사〉와 다른 두 작품을 출품했다. 그리고 마네의 작품들은 모두 퇴짜를 맞았다.

당시 《살롱》에는 총 5천여 점의 작품이 출품되었는데 그중 3천여 점이 거절되면서 사람들의 원성이 자자했다. 《살롱》이 파리 예술가들의 왕성한 작품 활동을 제대로 지원하거나 받아들이지 못하는 것은 물론 새로운 시대의 변화에 부응하지 못하는 듯한 인상을 풍겼기 때문이다. 그러자 나폴레옹 3세는 그해에 예외적으로 《낙선전》을 열었다. 대중이 직접 작품을 판단할 수 있는 기회를 제공하겠다는 의미에서였다. 다시 한번 기회를 얻어 《낙선전》에 출품된 〈풀밭 위의

점심식사〉는 사람들의 조롱과 비웃음을 사며 마네를 가장 유명한 화가로 만들었다.

시대에 맞는 그림을 그리고자 한 마네의 의도가 그리도 이해하기 힘든 것이었을까? 사실 마네의 그림에는 너무도 많은 장치와 의도가 들어가 있고 모든 장르를 총망라한 것과 같은 느낌이 있다. 아직도 그가 그림을 통해 보여주고자 한 것이 무엇인지 그 의도를 정확히 알기가 어려울 정도다.

더군다나 마네의 그림은 내용뿐 아니라 테크닉 면에서도 많은 비판을 받았다. 거친 붓질, 조악한 원근법, 그리고 점진적인 명암 처리의 부재로 그의 그림 실력은 폄하되었다. 그러나 분명한 것은 마네가 비판을 받은 모든 부분들을 사람들의 구미에 맞게 수정했더라면, 그 그림은 조롱과 비판은 물론 관심조차 받지 못했을 것이라는 점이다.

한편 《낙선전》 이후의 마네의 행보는 더욱 파격적이다. 1863년에 이미 〈풀밭 위의 점심식사〉로 갖은 수모를 겪었음에도 불구하고 그보다 수위가 센 〈올랭피아〉를 《살롱》에 출품한 것이다. 이번에는 자신의 의도를 사람들이 알아주리라 기대했던 것일까? 아니면 될 때까지 한다는 끈기와 용기였던 것일까?

〈풀밭 위의 점심식사〉, 〈올랭피아〉

마네의 의도가 무엇이었든 그의 두 번째 도전은 성공적이었다. 과거 낙선자들의 저항을 의식한 결정이었는지는 알 수 없지만 〈올랭피아〉는 1865년 《살롱》에 입선하여 전시가 된다. 그러나 이번에도 마네의 작품은 수많은 공격과 비난의 대상이 되었고, 결국 사람들의 물리적 공격을 피해 전시장 벽의 가장 높은 곳으로 옮겨졌다.

상류층의 매춘부를 그린 〈올랭피아〉는 사람들로부터 '역겨운 고릴라'라는 칭호를 얻게 된다. 그림 속 여인의 모습은 머리부터 발끝까지 매춘부임을 드러내는 장치들로 가득하다. 왼쪽 귀에 꽂은 난, 비단을 입힌 슬리퍼, 눈부시게 빛나는 침대보와 오른손으로 살짝 쥐고 있는 천 조각은 그녀가 매춘을 하는 공간을 채우는 장치이자 매춘을 통해 영위할 수 있는 호화로움을 상징한다.

특히 여인의 발치에 서 있는 바짝 흥분한 검은 고양이는 티치아노의 〈우르비노의 비너스〉 속 정절을 의미하는 잠자는 강아지와는 대조적인 장치다. 하녀가 들고 있는 꽃다발은 손님이 보낸 것이 분명하고 지금 여인은 그 손님을 응시하는 듯하다. 손님의 자리에 위치한 관람객은 예의 수동적인 모

습이 아닌 거만하고 심지어 주체적인 여인의 모습을 보며 당황했을 수도 있다.

예로부터 여인의 누드화를 그릴 때 매춘부가 모델로 서는 경우는 흔했다. 그들은 아름다운 동시에 화가가 쉽게 모델로 삼을 수 있는 대상이었기 때문이다. 비록 매춘부이기는 하지만 그들의 누드에 신비롭고 이상적인 여신의 분위기를 입히는 것은 그리 어려운 일은 아니었다. 특정한 포즈나 공간 속에서 무심한 듯 또는 수줍은 듯한 여인의 모습은 충분히 유혹적인 법이다. 하지만 〈올랭피아〉 속 여인은 결코 만만하지 않고 심지어 저항적이기까지 하다. 비록 돈을 버는 수단으로 자신의 성을 팔고 있지만 자신의 영혼까지 팔지는 않겠다는 의지가 느껴지는 대목이다.

### 결국 꿈을 이루다

19세기 파리는 크게 변화하고 있었다. 중산층이 성장하였으며 도시는 사람들로 붐볐다. 이러한 변화를 바라보면서 마네는 자신의 그림에 담아야 할 것은 박물관 속에 박제될 또 하나의 비너스가 아니라 거리를 활보하는 생활력 강한 여인

이라고 생각했을 것이다. 〈올랭피아〉 속 여인은 시대가 탄생시킨 벌거벗은 민낯의 여인, 즉 시대의 기록이었다.

마네 스스로 '걸작'이라 칭한 이 그림은 죽기 전까지 그의 곁에 머물렀다. 이후 마네를 시대의 화가로 추앙하고 따르던 동시대 화가들, 그중에서도 모네가 주축이 되어 〈올랭피아〉가 루브르에 걸릴 수 있도록 모금을 추진했다. 1890년 〈올랭피아〉는 동시대 그림들을 전시하는 룩셈부르크 박물관의 일부로 편입되었고, 1907년에는 루브르 박물관으로 옮겨져 앵그르의 〈그랑드 오달리스크〉 맞은편에 전시되었다. 이후 19세기 중반에서 20세기 초반의 프랑스 작품들을 주로 전시하는 오르세 미술관이 개관하자 〈풀밭 위의 점심식사〉와 〈올랭피아〉는 그곳으로 옮겨져 관람객을 맞이하고 있다.

많은 오해와 비판 속에서 논란의 대상으로 살아간 마네는 새로운 시대를 맞아 기존의 미술에서는 볼 수 없던 과감한 도전을 이어간 화가였다. 그렇기에 이전 시대와 이후 시대를 연결하는 중심 고리의 역할을 수행한 마네의 그림은, 더 이상의 기능이 어려운 예전의 철도역을 개조해 만든 오르세 미술관에 더욱 제격인지도 모른다.

마네는 자신의 그림의 행방을 누구보다도 정확히 예견했

고 당시 이를 짐작도 하지 못했던 대중들은 지금은 마네의 그림 앞으로 몰려들고 있다. 〈풀밭 위의 점심식사〉와 〈올랭피아〉 속 여인의 눈을 오래도록 바라보고 있노라면 그의 용기와 재기에 박수를 보내고 싶어진다.

〈풀밭 위의 점심식사〉, 〈올랭피아〉

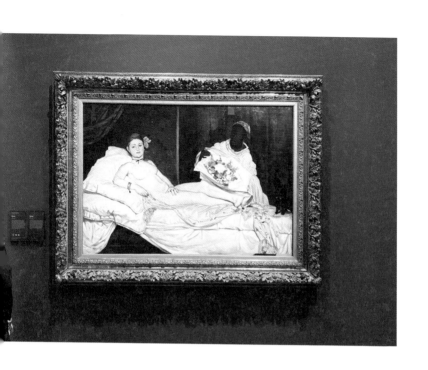

11  오르세 미술관에 전시된
〈풀밭 위의 점심식사〉

12  오르세 미술관에 전시된 〈올랭피아〉

13  The Metropolitan Museum of Art,
New York, USA

# 모델이 울면서 전시 중단을 외쳤던 그림,
# 유럽이 아닌 미국에 있어야 할 운명이었다

〈마담 X〉, 존 싱어 사전트

### 독보적 아름다움의 초상

프랑스와 영국에서 활동한 미국인 화가 존 싱어 사전트는 아련하고 존재감이 강한 초상화로 유명하다. 그는 당시 유행하던 인상주의의 영향을 받아 밝고 빛나는 색감과 순간을 포착한 듯한 붓질로 자신만의 차별화된 초상화를 선보였다. 흡사 요즘의 사진 보정 애플리케이션을 쓴 것처럼, 그가 표현한 인물의 얼굴은 실제 모습보다 더욱 아름답다.

본인의 강점을 스스로도 잘 알았던 사전트는 자신의 초상화 실력을 마음껏 뽐냈다. 지인들을 통해 커미션을 받았고 《살롱》 출품작에 언제나 초상화를 포함시켰다. 심지어 자신이 꼭 그리고 싶은 사람이 있으면 커미션을 받지도 않고 그

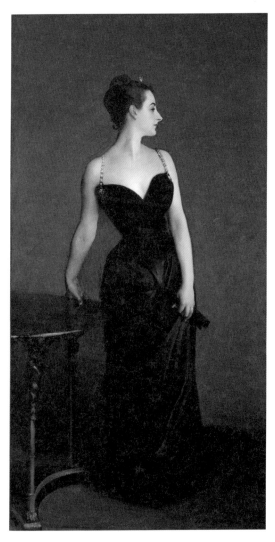

14 존 싱어 사전트, 〈마담 X〉, 1884,
캔버스에 유채, 208.6×109.9cm, 뉴욕,
메트로폴리탄 미술관

들의 모습을 초상화로 남기기도 했다.

　사전트의 가장 유명한 초상화 작품 〈마담 X〉도 이렇게 탄생했다. 그는 당시 파리 사교계에서 최고의 미인으로 이름을 날리던 마담 피에르 고트로를 보고, 자신만이 그녀의 강렬한 아름다움을 영원히 담아낼 수 있으리라 확신했다. 이에 고트로를 잘 아는 지인을 통해 자신의 초상화 모델이 되어달라는 부탁을 전했다. 그동안 수많은 이들의 초상화 제안을 거절해 온 그녀는 무슨 일인지 사전트의 요청은 수락했다. 그녀 또한 미국 루이지애나 출신으로 프랑스 은행가와 결혼해 파리에서 살고 있던 참이었다. 경제와 예술의 중심지 프랑스 파리에서 성공하기 위해 노력하는 외국인으로서의 동병상련이었는지 아니면 비슷한 야망을 가진 사람들끼리의 상부상조였는지는 알 수 없지만 말이다.

### 강렬한 긴장감과 도발적인 관능미

사전트는 고트로의 초상화를 그리기 위한 준비의 일환으로 수많은 스케치를 그렸고 연습용으로 수채화와 유화까지 남겼다. 포즈와 구도, 의상 등 모든 부분을 세심하게 고민한 뒤

그가 최종적으로 선택한 것은, 고개를 옆으로 돌린 채 탁자에 손을 얹고 비스듬히 기대 선 모습이었다.

그렇게 옆얼굴을 포착한 것은 확실히 신의 한 수였다. 이마에서부터 미끈하게 내려오다가 가파르게 깎아지른 산등성이를 연상시키는 오뚝한 코가 날카롭게 부각되면서 굳게 다문 입술과 약간은 내리깐 눈동자가 도도한 인상을 풍긴다. 팔을 곧게 뻗어 탁자를 잡고 기대 선 여인의 모습에서 서늘하면서도 예측할 수 없는 긴장감이 느껴진다.

정면을 향한 상체는 가슴골과 왼쪽 팔꿈치 안쪽으로 빛을 받아 눈부시게 빛나고, 유난히 검어 보이는 드레스는 몸매와 살빛을 부각하며 그녀의 아름다움을 효과적으로 드러내고 있다. 금빛 장식의 어깨끈은 고정이 잘 되어 있는 듯 보이지만 한쪽 어깨를 비스듬히 내린 탓에 살짝 풀려 내려가지는 않을까 조마조마하다.

사실 사전트가 1884년 파리 《살롱》에 〈마담 X〉를 처음 전시했을 때는 여인의 한쪽 어깨끈이 내려간 상태였다. 원작 버전이 전했을 강렬한 긴장감과 도발적인 관능미에 관람객이 받았을 충격이 어느 정도 짐작이 간다. 그림을 본 사람들은 하나같이 조롱을 하거나 탄식을 하는 등 그림 앞에서 소

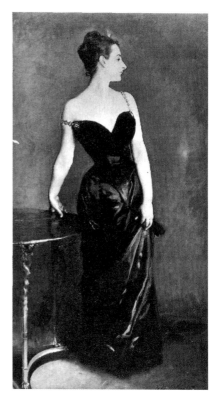

15 1884년 파리《살롱》에 전시된 ⟨마담 X⟩의 원작 버전. 한쪽 어깨끈이 내려가 있다.

란을 피우며 야단법석이었다.

그림이 완성되는 내내 사전트와 모든 것을 의논하고 나름의 만족감을 나타냈던 고트로는 사람들의 반응에 적잖이 놀라고 당황하여 결국 울음을 터뜨렸다고 한다. 그도 그럴 것이 비록 제목은 〈마담 X〉로 익명성을 띠지만 그림 속 여인이 고트로라는 사실을 관람객 모두가 알아차릴 수 있었기 때문이다. 결국 그녀는 어머니와 함께 사전트의 작업실을 방문했고 《살롱》에서 그림을 내려줄 것을 부탁했다.

사전트는 그녀의 부탁대로 전시를 중단하지는 않았지만, 전시를 마친 뒤 그림에 약간의 수정을 가했다. 흘러내린 어깨끈을 어깨 위로 다시 올려 단단히 고정시킨 것이다. 그러나 그림이 불러일으킨 소란을 잠재우기에는 역부족이었다. 결국 그는 이 모든 난리를 피하고자 영국으로 건너갔고 마침내는 그곳으로 거처를 완전히 옮기기에 이르렀다.

## 야심작에 쏟아진 조롱과 비난

평론가들은 사전트가 〈마담 X〉를 통해 새로운 여성의 모습을 묘사했다고 평가했다. 외모를 통해 견고한 서열의 성벽을

깨고 명성과 사회적 지위를 얻은 소위 '전문적 미인'을 제시했다는 것이다. 실제로 고트로는 이런 사례에 완벽히 맞아떨어지는 사람이었고 당시 선풍적인 인기를 끌던 배우들도 말하자면 이런 부류의 사람들이었다.

물론 화가도 예외는 아니었다. 사전트를 비롯한 대다수 예술가들은 실력으로 명성과 부를 쌓고 유명인이 되기를 원했다. 따라서 야심차게 준비한 작품이 대중들의 야유와 비난을 받게 되었을 때 느끼는 실망과 좌절은 당연한 것이었다. 〈마담 X〉는 결국 당사자인 고트로에게 외면을 받고 어느 누구도 원하지 않는 그림이 되어 1916년까지 사전트의 작업실에 머물게 된다.

시간이 흘러 상처를 어느 정도 치유한 사전트는 미국에서 엄청난 인기를 얻게 된다. 미국의 수많은 신흥 부자들이 사전트에게 초상화를 의뢰하기 시작한 것이다. 진취적이고 활기찬 미국 여인들의 초상화는 유럽 여인들의 초상화와는 분명한 차이가 있었다. 앞서 그린 유럽의 여인들은 주로 실내에서 얌전히 앉아 있거나 장식적인 옷을 입고 다소곳하게 정면을 응시했다면, 미국의 여인들은 편안하고 자연스러운 자세로 서거나 앉기도 하고 심지어 치아가 다 보이도록 활짝

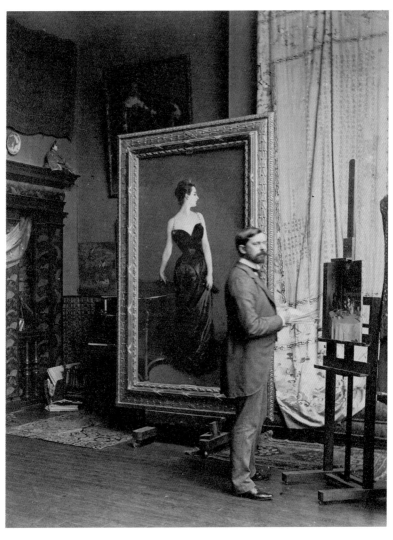

16 〈마담 X〉가 놓인 작업실에 서 있는 존
싱어 사전트

웃는 경우도 있었다.

어찌 보면 사전트가 그린 〈마담 X〉는 유럽이 아닌 미국에 어울리는 그림이었는지도 모른다. 당시 파리 사람들에게는 온갖 사회적 제약 속에 갇힌 채 얌전히 집 안에만 머무르는 여인들의 모습이 익숙했다. 따라서 자신감 넘치고 거만해 보이는 고트로의 표정과 태도에서 '어울리지 않는, 불쾌한, 상식 밖의' 모습을 발견하고 거부 반응을 보인 것이다.

흥미롭게도 사전트 이후 두 명의 화가가 고트로의 초상화를 그렸고 그중 하나는 사전트가 그린 것처럼 옆모습을 그린 작품이다. 옷도 색깔만 다를 뿐 비슷한 드레스인 데다 심지어 한쪽 어깨끈도 내려와 있다. 하지만 1891년 귀스타브 쿠르투아가 그린 이 그림은 사전트의 그림과 달리 전혀 논란을 일으키지도 않았고 대중에게도 잘 받아들여졌다.

## 결국은 유럽이 아닌 미국으로

비슷한 작품을 선보였음에도 하나는 엄청난 비난과 공격을 받고 하나는 잘 받아들여지다니 이해가 되지 않는 대목이다. 그렇다면 사전트의 〈마담 X〉가 유럽의 관람객들을 화나게

만든 것은 무엇이었을까? 사람들이 분노한 것은 단순히 한쪽 어깨끈이 내려간 고트로의 아찔한 의상 때문이 아니었다. 그들은 고트로의 다소곳하지 않은 모습, 자신을 둘러싼 굴레에 맞서는 듯한 모습, 보이지 않는 장벽에 도전하는 모습에서 위협을 느낀 것인지도 모른다. 즉, 사전트는 예의 수동적이고 보호 본능을 자극하는 여성상을 뛰어넘는 자신감 넘치고 진취적인 여성상을 제시하였다. 단순히 외모를 표현하거나 모습을 재현하는 것이 아니라 인물의 태도와 삶의 자세까지도 아우른 것이다.

고트로가 세상을 떠나자 사전트는 〈마담 X〉를 뉴욕의 메트로폴리탄 미술관에 팔았다. 그리고 이 그림을 본인이 그린 최고의 작품이라고 칭했다. 그는 〈마담 X〉가 있어야 할 곳은 유럽이 아닌 미국이라고 생각했던 듯하다. 참고로 사전트의 〈마담 X〉 습작 중 식탁에 앉아 잔을 들고 건배를 하는 그림은 미국 보스턴의 이사벨라 스튜어트 가드너 미술관에, 한쪽 어깨끈을 어떻게 처리할지 고민이었던 듯 끈이 없는 채로그려진 습작은 영국 테이트 미술관에 걸려 있다.

〈마담 X〉가 처음 전시되었을 때 사전트는 이렇게 항변했다. "나는 그녀의 모습 그대로를 그렸을 뿐이다." 하지만 이

는 너무도 겸손한 표현이다. 사전트는 있는 그대로의 모습이 아니라 모두가 간과하거나 애써 외면한 것, 즉 인물을 특징짓는 미묘한 분위기와 강렬한 인상을 완벽히 담아냈다. 그리고 결과적으로 이것이 바로 걸작과 범작의 차이를 만들어낸 그의 실력이었다. 이러한 실력이 유감없이 발휘된 작품의 자유로움과 여유로움, 진취성은 당시 자유와 개척 정신을 앞세운 새로운 강자 미국이라는 나라에서 온전히 받아들여질 운명이었다.

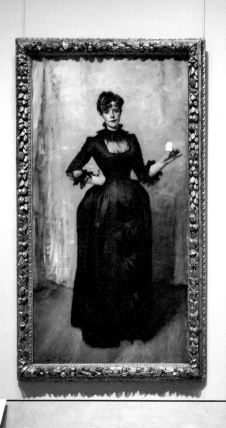

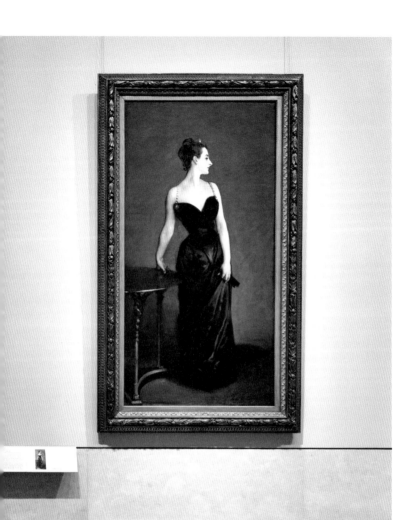

**17** 메트로폴리탄 미술관에 전시된 〈장미를 든 여인〉과 〈마담 X〉
ⓒ MB_Photo / Alamy Stock Photo

# II.

의외의 장소에서 만나는 그림들

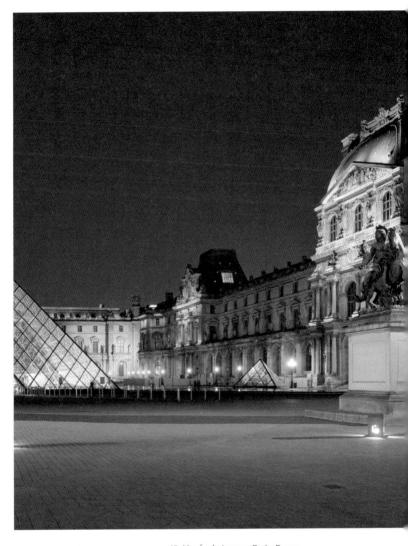

18 Musée du Louvre, Paris, France

# 이탈리아 르네상스의 거장 다 빈치,
# 그의 대표작이 남아 있는 곳은 프랑스라고?

〈모나리자〉, 레오나르도 다 빈치

## 세상에서 가장 유명한 그림

가장 많은 관람객을 자랑하는 레오나르도 다 빈치의 〈모나리자〉는 프랑스 파리의 루브르 박물관에 있다. 이 그림을 보겠다고 전 세계에서 관람객들이 몰려오는 통에 루브르 박물관은 코비드 시기에 잠시 관람객을 제한하기도 했다.

길게 늘어선 줄을 따라가다 그림 앞에 도달하는 순간 관람에 주어지는 순간은 단 몇십 초. 하루 3만 명의 관람객 중 〈모나리자〉를 보기 위해 루브르 박물관에 들른 사람이 80% 내외인 점을 고려하면 이러한 조치는 불만을 불러올 수밖에 없었다. 결국 관람 시간에 대한 제한 조치는 사라졌지만 여전히 관람객이 몰리는 통에 그림 감상에 주어진 시간은 얼

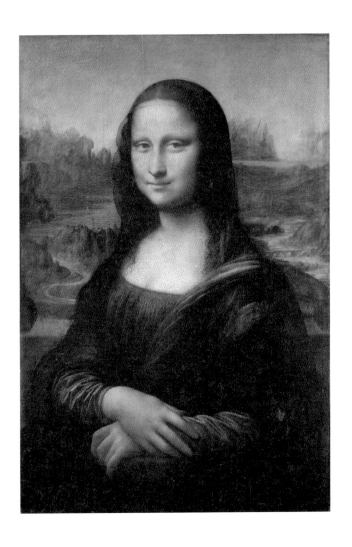

**19** 레오나르도 다 빈치, 〈모나리자〉, 1503-
1506년경, 패널에 유채, 77×53cm, 파리,
루브르 박물관

마 되지 않는다. 그마저도 방탄유리에 덮여 있고 3미터 떨어진 곳에서나 볼 수 있을 뿐이다. 휴대폰을 높이 들고 사진을 찍어두는 것으로 아쉬운 마음을 달래려는 듯 관람객의 손길은 분주하고 그들의 눈길은 오로지 카메라로만 향한다.

이러한 수고를 감수하고도 〈모나리자〉를 보러 간 사람들은 유명세에 비해 너무나도 소박한 작품 크기에 실망했을 수도 있다. 하지만 이 작품이야말로 이탈리아 르네상스의 거장 레오나르도 다 빈치가 그린 최고의 그림이라는 데는 모두가 동의할 것이다. 그렇다면 무엇이 〈모나리자〉를 유명하게 만든 것일까? 왜 이 그림은 많은 사람들의 극찬과 궁금증을 불러일으키는 것일까?

신비로운 미소를 띠는 여인의 초상을 담은 〈모나리자〉는 오래전부터 다양한 해석을 불러왔고 이에 얽힌 이야기도 다양하다. 그중 가장 신빙성이 있는 이야기의 출처는 르네상스 시대 화가들을 다룬 조르조 바사리의 책 『미술가 열전』이다. 바사리에 따르면 이 그림은 피렌체의 실크 상인 프란체스코 델 조콘도의 의뢰를 받아 그의 아내 리자 게라르디니를 그린 것이다. 당시 피렌체에서 유행하던 초상화의 유형을 따르고는 있지만 다 빈치의 독창적인 기술과 사상을 담은 최고의

작품이라고 일컬어진다.

　이 그림은 완성 직후부터 그림 속 여인의 수수께끼 같은 미소로 더욱 유명해졌다. 여인의 모습 그 자체에서 오는 신비로운 매력뿐 아니라 그림의 배경이 풍기는 독특하고 아련한 분위기는 눈과 입술의 윤곽을 그늘지게 표현하는 스푸마토 기법의 사용 으로 한층 더 고양된 느낌을 준다. 각도에 따라 웃는 것 같기도, 웃지 않는 것 같기도 한 데다 어느 각도에서 보든 시선이 따라오는 등 알쏭달쏭하고 오묘한 요소들은 수많은 이야기를 양산하며 그림의 가치를 더욱 높여주는 역할을 하고 있다.

평생 동안 심혈을 기울인 작품

다 빈치의 예술적 결정체로 평가되는 〈모나리자〉는 그가 평생에 걸쳐 완성하고자 한 그림의 기법, 그가 온전히 담아내고자 한 세상의 이치, 그가 반드시 이루고자 한 예술의 정신이 체현된 것이다. 실제로 〈모나리자〉를 논하면서 가장 이슈가 되는 것은 그림 속 여인이 모델과 어느 정도 닮았는지에 대한 유사성에 있지 않다. 모델이 누구인지에 대한 논란과

궁금증은 당연히 있었지만, 이는 어떻게 보면 가장 기본적이면서도 간단한 문제에 해당된다. 그보다도 더 많은 이슈가 꼬리에 꼬리를 물고 이어지는 것은 〈모나리자〉가 그림 속 여인보다는 다 빈치의 삶에 더욱 긴밀하게 연결되어 있기 때문이다.

그림이 의뢰된 시기로 추정되는 1502년을 시작으로 그림이 완성된 시기는 대략 1503년에서 1506년 사이로 예측된다. 하지만 이 그림은 의뢰인에게 전달되지 않았고 심지어 다 빈치가 죽기 직전까지 소장했던 것으로 알려지고 있다. 따라서 완성 시기는 1510년 이후가 될 수도 있다.

의뢰인에게 작품을 전달하지 않은 이유에 대해서는 이 그림이 정식적으로 의뢰를 받은 것이 아니라 개인적인 친분이나 가족의 부탁으로 착수한 것이기 때문이라는 이야기가 있다. 따라서 반드시 전달해야만 하는 의무 사항이 없었고, 완성 기한도 엄격히 정해지지 않았던 것이다. 이런 상황에서 만약 다 빈치가 느끼기에 완성시켜야 할 요소가 더 있다고 생각되었다면 작품을 전달할 필요를 못 느끼지 않았을까?

그리하여 〈모나리자〉는 다 빈치가 인생의 마지막 3년을 보낸 프랑스에까지 동행하게 된다. 그가 프랑스로 가게 된 이유는 새로 즉위한 프랑수아 1세의 적극적인 후원에 따른 것으로, 평생 든든한 후원자를 찾아 헤맨 그에게 프랑수아 1세는 더없이 좋은 인물이었다.

평소 예술과 배움에 관심이 많았던 프랑수아 1세는 이탈리아 밀라노를 정복하고 곳곳을 여행하던 중 다 빈치를 만나게 된다. 그곳에서 서로 대화를 나누면서 그의 박식함과 재능에 크게 감탄한다. 이미 그의 명성을 알고는 있었지만 직접 만나 이야기를 나누면서 완전히 반했던 것이다. 이탈리아의 르네상스에 비하면 크게 뒤쳐져 있던 프랑스의 예술을 발전시키는 일에 전념하던 프랑수아 1세에게, 다 빈치는 훌륭한 스승이자 귀감이 될 수 있는 중요한 인물이었다.

프랑수아 1세는 로마로 돌아간 다 빈치를 프랑스로 다시 불러들이기 위해 몇 달 동안 노력을 기울였다. 젊은 시절만큼 그림을 그릴 수도 없는 데다 워낙 완성도에 집착하는 성격이라 완성 작품이 많지도 않은 그가 커미션에 구애받지 않고 자신의 연구를 마음껏 이어갈 수 있도록 엄청난 후원

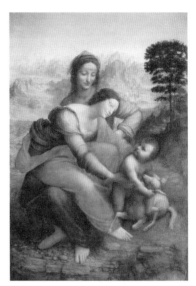

**20** 레오나르도 다 빈치, 〈성 안나와 함께 있는 성모와 아기 예수〉, 1503-1519, 목판에 유채, 168.4×130cm, 파리, 루브르 박물관

**21** 레오나르도 다 빈치, 〈세례자 성 요한〉, 1513-1516, 목판에 유채, 69×57cm, 아부다비, 루브르 아부다비

을 보장한 것이다. 이러한 제안을 마다할 이유가 없었던 다빈치는 1516년, 이탈리아를 떠나 프랑스로 향했다.

그렇게 프랑스로 향하던 당시 그의 손에 들린 그림은 총 3점이었다. 〈성 안나와 함께 있는 성모와 아기 예수〉, 〈세례자 성 요한〉 그리고 〈모나리자〉가 바로 그것이다. 1517년 다빈치를 방문한 루이지 추기경의 비서관 안토니오 데 베아티스의 기록은 다음과 같다. "노년의 레오나르도 다 빈치 씨가 피렌체 여인의 실사 초상화, 젊은 세례 요한, 성 안나의 무릎에 앉아 있는 성모와 아기 예수 등 그림 세 점을 보여주었는데 모두 완벽했다."

만약 고위층을 그린 초상화라면 그들의 구미에 맞춰야할 뿐 아니라 기한도 정해져 있어 화가가 구현하고자 하는 바를 충분히 담아내기 어렵다. 오히려 친분에 의해 착수한 평범한 여인의 초상이기에 다 빈치 자신의 모든 생각과 기술을 담아낼 수 있었던 것이다. 이렇게 완성된 〈모나리자〉는 최고의 걸작이자 신비로움의 결정체로 남게 되었다. 크기도 작고 단순해 보이는 그림 속에서 다 빈치의 의도가 무엇인지를 탐구하는 방향으로 무한한 가지를 뻗어나가게 된 것이다. 후대의 많은 연구자들은 〈모나리자〉에 사용된 색과 선, 형태 하

나하나를 들여다보며 오늘날에도 다양한 추측과 해석을 내놓고 있다.

## 이탈리아가 아닌 프랑스로

다 빈치는 1519년에 생을 마감하면서 자신의 옆을 지켰던 제자들과 하녀, 그리고 형제에게 유산을 남겼다. 〈모나리자〉를 포함해 그가 마지막까지 가지고 있던 그림들은 그의 제자 살라이에게 전해진 뒤 최종적으로 프랑수아 1세에게 팔려 지금은 파리의 루브르 박물관에 자리하고 있다.

한편 1911년에는 〈모나리자〉의 유리관을 제작하던 일을 했던 이탈리아 작업꾼에게 작품이 도난당하는 일이 있었다. 조사 결과 모사품을 통해 돈을 벌고자 했던 무리와 작당한 것으로 드러났지만, 그가 내세운 명목은 〈모나리자〉가 원래 있어야 할 곳인 이탈리아로 되돌려 보내고자 했다는 것이었다. 2년 동안 자신의 아파트에 숨겨둔 〈모나리자〉를 우피치 미술관에 팔려는 과정에서 붙잡히게 된 그의 생각을 존중한 것인지 〈모나리자〉는 루브르 박물관으로 돌아가기 전 우피치 미술관에 대여되어 2주 동안 전시되었다.

이탈리아 르네상스의 거장 다 빈치의 〈모나리자〉가 이탈리아가 아닌 프랑스에 남겨지다니! 이를 통해 예술에 대한 후원이 얼마나 중요한 것인가를 새삼 느낄 수 있다. 노년의 다 빈치가 조국을 떠나 숨을 거두기까지 물심양면으로 후원을 아끼지 않았던 프랑스 왕, 이탈리아에 이어 프랑스의 르네상스를 꿈꾸었던 프랑수아 1세 덕분에 프랑스는 이탈리아 르네상스 거장의 대표작을 수성하는 행운을 쥐게 되었다. 〈모나리자〉의 신비롭고 오묘한 미소는 결국 프랑스의 루브르 박물관에 남아 관람객을 맞이하고 있다.

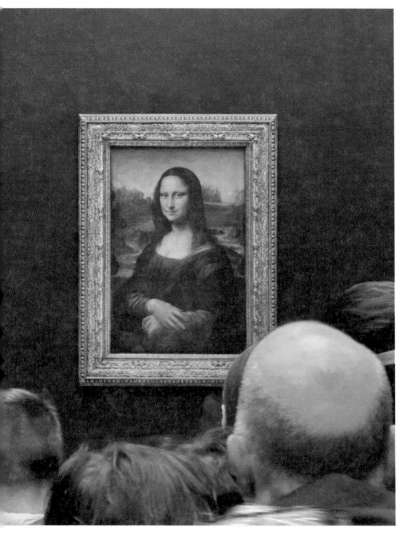

22 루브르 박물관에 전시된 〈모나리자〉

23　国立西洋美術館, Tokyo, Japan

# 세계 평화와 교류를 간절히 기원한 모네,
# 바다 건너 일본에서 그 꿈을 이루다

〈수련〉, 클로드 모네

### 색의 아름다운 향연

클로드 모네는 19세기 프랑스 파리의 새로운 예술 흐름에 적극적으로 동참한 인물 중 하나다. 그는 쿠르베에서 마네로 이어지는 사실주의를 옹호함과 동시에 당시 새롭게 형성된 모던 라이프에도 심취하였다. 특히 야외에서 그리는 풍경과 인물에 집중하였는데, 시시각각으로 변하는 빛의 작용에 따라 색과 명암이 일으키는 시각의 향연은 모네로 하여금 쉬지 않고 붓을 들게 만들었다. 이후 인상주의 스타일의 핵심 화가로 활동한 모네는 죽을 때까지 한눈팔지 않고 오로지 여기에만 매달렸다.

보이는 것을 영원히 눈에 담아둘 수 없다는 사실은 그림

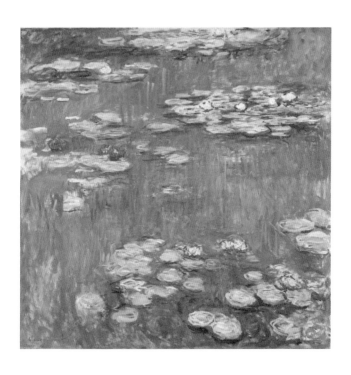

24 클로드 모네, 〈수련〉, 1916, 캔버스에
유채, 200×200cm, 도쿄, 국립서양미술관

이 있기에 극복 가능한 것이 되었다. 하지만 사진의 등장 이후 화가들은 재현으로서의 그림의 역할에 고민이 많아졌다. 이제 그림은 사진과는 다른 역할을 해야 했다. 모네에게 그 것은 말하자면 형태가 아닌 색에 집중하는 것이었다. 즉 '무엇'이 중요한 것이 아니라 그것이 무엇이든 특정 시간과 장소의 공기와 빛이 만들어내는 시각적 작용을 집요하게 추적하고 이를 캔버스에 기록하는 것이 중요했다.

모네는 밖을 보면서 또는 밖에 직접 나가서, 하나의 대상을 잡아 그것이 망막에 비친 시각적 효과를 캔버스에 담아내곤 했다. 그것이 무엇이든 그의 그림에서는 모든 것이 따뜻하고 평화로웠다. 해돋이의 인상이나 하얀 눈의 눈부심도 좋았고, 햇빛이 없을 때는 연기로 인한 효과나 안개도 좋았다. 무엇이든 눈에 작용하는 효과만 있다면 그것은 그림이 되기에 족했던 것이다. 따라서 모네의 그림에는 실내의 조명 아래에서 볼 때의 선명함이나 명료함 속의 대상들이 아니라 직접 밖으로 나가 햇빛을 받으면서 바라보는 아련한 대상들이 들어선다. 그의 그림을 보다 보면 대상을 직접 바라보는 것이 아니라 시시각각으로 변하는 당시의 시각적 체험을 하는 듯한 느낌이 든다.

〈수련〉

모네가 그린 대상들은 건초 더미, 성당, 강변, 바다, 기차역, 포플러나무, 들판, 공원 등 다양했다. 하지만 지속적인 재현과 변주를 위해서라면 시간적 제약이 없고 언제든 그릴 수 있는 공간이 필요했다. 이왕이면 연못이 있어 물속에 비친 모습을 담을 수 있다면 좋지 않을까? 또 그가 좋아하는 나무와 식물을 심고 원하는 디자인으로 다리도 놓을 수 있다면 더욱 좋을 것이다.

이러한 소망을 실현시킨 곳이 바로 지베르니의 정원이다. 젊은 시절 경제적으로 어려움을 겪어 동료 화가들의 지원에 기대어 살 수밖에 없었던 모네는 인상주의가 처음 선을 보였을 때도 사람들의 조롱과 혹평으로 그림을 파는 일조차 쉽지 않았다. 하지만 시간이 지날수록 화가로서 자리를 잡고 명성을 쌓으면서 그는 마침내 자신의 꿈을 이룰 수 있는 경제적 여유를 갖게 되었다.

1883년에 처음 지베르니에 정착한 그는 1890년, 자신이 렌트로 살던 집을 구입하고 이후 주변 건물과 대지까지 모두 구입하기에 이르렀다. 그리하여 모네의 지베르니 정원은 그의 계획에 따라 하나하나 모양을 잡아갔다. 특히 주민들의

반대를 무릅쓰면서까지 거대하게 지은 연못은 지베르니의 정원에서 가장 중요한 존재였다.

그의 연못은 수련으로 가득했다. 하얀색(시간이 지날수록 분홍색으로 변해간다), 붉은색, 노란색, 파란색 등 형형색색의 수련들은 시간의 흐름에 따라 피고 또 지면서 화려하면서도 차분한 색채의 향연을 선보였다. 따라서 모네의 연못을 관찰하는 일은 잠시도 지루할 틈이 없었다. 무리를 지어 연못에 자리한 수련 잎사귀들은 넓게 퍼지면서 마치 잔디를 이룬 듯하고 그 위에 송이로 피어난 꽃들은 살포시 얹어진 듯 단정하고도 고요하다. 하늘빛을 담아낸 연못으로 인해 수련들은 흡사 하늘에 떠 있는 구름처럼 느껴진다. 하늘을 아래로 내려다보듯 연못 주변으로 늘어선 나무들은 중력을 거스른 채 나뭇가지를 드리우며 신비로움을 선사한다.

이렇듯 30여 년에 걸쳐 완성된 〈수련〉 연작은 총 300여 점에 달한다. 특히나 제1차 세계대전을 겪고 난 후 세계 평화를 기원하며 제작한 〈수련〉 벽화 연작은 모네가 숨을 거두기까지 붓을 놓지 않고 지속적으로 매달린 필생의 역작이었다.

## 프랑스를 넘어 일본으로

인상주의 외길을 걸으며 자신만의 정원에서 작업을 이어가던 모네의 노력은 차츰 인정을 받았고 그의 인기 또한 높아지기 시작했다. 〈수련〉 연작으로 대표되는 그의 그림들은 여러 사람들에게 팔렸는데, 주로 동시대 작가들의 작품에 관심이 많은 컬렉터나 딜러를 통해 구입되거나 유통되었다. 그중에는 일본 사업가 마츠카타 코지로도 있었다.

당시 일본은 서양에 문물을 개방하면서 도자기나 부채, 판화 등 자국의 예술품을 널리 소개하였다. 특히 판화의 경우 마네, 고흐, 세잔 등 여러 화가들에게 영감을 준 것으로 알려진다. 일본 판화에서 쓰인 독특한 시점이나 구도, 평면적 느낌과 원색의 사용 등은 유럽 화가들에게 신선한 자극을 주었다. 이들은 일본 판화를 그대로 따라 그리거나 스타일을 차용하면서 자신의 스타일로 발전시켜 나갔다. 반대로 일본의 사업가나 화가들도 서양에서 공부를 하거나 작품 활동을 하면서 서양 문물에 대한 관심이 높아졌다. 당시 파리의 젊은 화가들이 가졌던 일본에 대한 관심과 더불어 서양의 새로운 문물을 수입하고자 하는 일본의 요구가 잘 맞아 떨어졌던 것이다.

모네 또한 일본의 판화는 물론 일본의 문화와 물건들에 관심이 많았다. 그는 1867년 엑스포지션을 통해 처음 소개된 일본 문화를 계기로 일본의 판화를 꾸준히 구입하고 소장하였다. 지베르니 정원에도 수련 연못을 중심으로 일본풍의 다리를 설치하고 수양버들이나 등나무 등을 심어 동양적 요소가 풍부하도록 꾸몄다.

한편 모네와 친분을 쌓은 조카 다케코 쿠로키의 소개로 마츠카타는 1921년 모네를 직접 방문해 그림 18점을 구입했다. 그는 이후에도 다시 모네를 방문하였고 총 34점의 모네 작품을 소장한 것으로 알려진다. 마츠카타의 수집품 중 서양 예술 작품은 2,000여 점에 달했는데, 이중 많은 부분이 일본의 도쿄 국립서양미술관의 기반이 되었다.

삶의 기쁨과 슬픔, 만족과 고통 등의 풍파를 겪으면서 고집스러울 정도로 묵묵히 그림을 그려나갔던 모네. 말년의 모네는 자신의 정원에서 물과 풀, 하늘과 땅, 자연과 인간을 아우르는 〈수련〉 연작을 그리면서 말로는 표현하기 어려운 크나큰 위로를 받았을 것이다. 그렇기에 모네는 그의 〈수련〉 그림들이 자신에게 그러했듯이 인류의 평화나 교류에도 기여할 수 있으리라 믿었다.

아이러니하게도 모네의 〈수련〉을 비롯해 마츠카타가 파리에 남겨둔 370점의 소장품들은 제2차 세계대전 말기에 적대국의 재산으로 취급되어 프랑스 정부에 압류되었다가 1951년 샌프란시스코 평화조약이 체결되면서 일본에 반환되었다. 이를 보관하고 대중에 공개하기 위해 도쿄 국립서양미술관이 기관되었으며 모네의 〈수련〉 또한 그곳에 자리하고 있다. 바다 건너 일본에서 모네의 〈수련〉을 관람하는 일은 세계의 평화와 교류를 진심으로 기원한 모네의 바람을 다시금 되새기는 기회가 될 것이다.

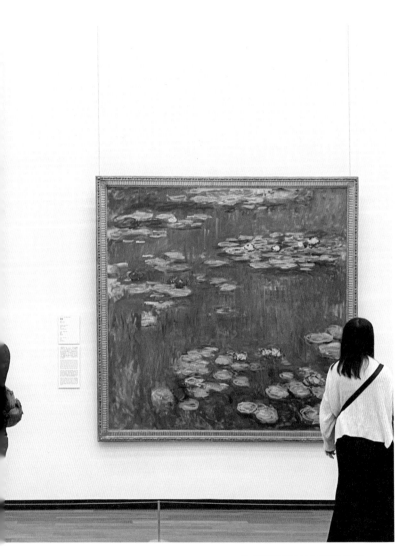

25 국립서양미술관에 전시된 〈수련〉

26  Gallerie Degli Uffizi, Firenze, Italy

## 가장 추앙받는 초상화가의 마지막 자화상, 마음의 안식처가 되어 준 곳에 영원히 잠들다

〈일흔여덟 살의 자화상〉, 장 오귀스트 도미니크 앵그르

### 신고전주의 이면에 자리한 고집과 신념

19세기 프랑스에서는 들라크루아를 선두로 한 낭만주의 화풍이 약진하면서 기존의 아카데미풍인 신고전주의와 대결 구도를 펼치고 있었다. 당시 신고전주의 편에 서서 아카데미를 대변하던 인물로 장 오귀스트 도미니크 앵그르가 있다.

섬세하고 완벽한 선 처리와 매끈한 화면 처리, 르네상스 고전의 숭상 등 앵그르는 신고전주의를 대표하기에 조금도 부족함이 없었다. 이후 세대의 화가들에게 있어서도 넘어야 할 구악의 표본인 동시에 영감과 실력의 원천으로서 지속적으로 거론되던 화가는 단연 앵그르였다. 그러나 이러한 지위나 성취와는 별개로 앵그르가 아카데미와 평단으로부터 혹

평을 받고 마음의 상처를 받은 것 또한 사실이었다.

　신고전주의의 대표 작가인 자크 루이 다비드를 사사하며 일찍부터 실력을 인정받은 앵그르는 초기부터 스승과는 다른 독자적인 스타일을 유지했다. 그러나 고대 로마 시대의 화병에 그려진 부조나 그림, 르네상스 시대 라파엘로의 그림, 르네상스 후반의 매너리즘 등 과거에 너무 심취한 것이 문제라면 문제였다.

　아카데미 학생에게 가장 큰 특전으로 주어지는 로마 연수를 따내기 위한 도전에서 앵그르는 두 번째 시도만에 수상을 거머쥔다. 그렇게 자신의 그림 인생에서 떼려야 뗄 수 없는 이탈리아와 첫 인연을 맺게 된다. 이탈리아에 머무는 시간은 고전에 심취한 앵그르에게는 당연한 수순이자 운명과도 같은 일이었다. 그곳에서 앵그르는 자신의 스타일을 더욱 확고히 다져가게 된다.

첫 번째 자화상

1806년, 앵그르는 자신의 자화상을 그린 〈스물네 살의 자화상〉과 리비에르 가족의 초상화 3점, 〈왕좌에 앉은 나폴레옹

27 장 오귀스트 도미니크 앵그르, 〈스물네
살의 자화상〉, 1804, 캔버스에 유채,
77×61cm, 샹티이, 콩데 미술관

1세〉를《살롱》에 출품했다.《살롱》이 열리기 며칠 전 연수를 위해 로마로 떠나는 바람에 직접 참여하지는 못했지만 아쉬운 마음을 달래면서 작품에 대한 사람들의 반응을 한껏 기대하고 있었다. 하지만 파리에서 들려온 소식은 〈왕좌에 앉은 나폴레옹 1세〉에 대한 혹평과 나머지 작품들에 대한 무관심뿐이었다. 비평가 피에르 장 바티스트 쇼사르는 "너무도 훌륭한 실력에도 불구하고 이렇게 형편없는 그림을 그릴 수 있단 말인가. 이는 독특하고 비범한 무언가를 그리고 싶었던 그의 욕심 때문이다"라고 비난했다.

평소 자신의 실력에 대한 자부심과 예술적 신념에 대한 고집이 있었던 앵그르에게 이러한 평가들은 몹시 실망스러웠다. 대중들의 비판적인 목소리에 크게 상심한 앵그르는 결국 연수가 끝난 뒤에도 프랑스로 돌아가지 않고 로마에 계속 머무르기로 결심한다. 그곳에서 프랑스 점령 정부나 이탈리아 왕족 및 귀족들에게 커미션을 받고 작업을 하면 되리라 생각한 것이다.

실제로 앵그르는 이탈리아에 있는 동안 프랑스 총독과 장군으로부터 그림 의뢰를 받았으며 나폴리 왕족에게도 커미션을 받아 그림을 그렸다. 이 시기 작품들은 훗날 자신의 대

표작이 될 만한 것들이었다. 그는 또한 수많은 왕족과 귀족들의 초상화를 그리기도 했다.

그러면서도 프랑스《살롱》에 지속적으로 그림을 보내 인정을 받고자 했다. 자신의 실력과 그림 스타일에 있어 그 누구보다도 자신이 있었기에 도도하고 깐깐한 프랑스 아카데미의 지속적인 비판은 어쩌면 그에게는 넘어야만 할 산처럼 여겨졌을지도 모르는 일이다.

## 계속해서 자신만의 아름다움을 추구하다

앵그르는 1819년《살롱》에 〈그랜드 오달리스크〉와 〈안젤리카를 구하는 로저〉 등의 작품을 출품했지만 역시나 사람들의 평가는 박하기만 했다.

〈그랜드 오달리스크〉의 경우 비현실적인 신체의 비율과 표현이 도마 위에 올랐다. 유난히 기다란 허리와 육중한 둔부, 요염하게 겹친 다리와 가느다랗고 긴 팔, 이 모든 것들은 현실에 바탕을 두었다기보다는 인위적으로 늘이고 비튼 앵그르식의 미의 표현이었다. 앳되어 보이면서도 도도한 얼굴, 절제된 듯하면서도 요염한 몸짓 등 여인의 신비로운 모습

〈일흔여덟 살의 자화상〉

은 이국적인 동시에 고전적인 누드의 전형으로 감탄을 자아낸다. 하지만 당시 아카데미와 평단의 잣대로는 부정확하고 이상적이지 않은 누드일 뿐이었다.

〈안젤리카를 구하는 로저〉 역시 그림 속 안젤리카의 모습이 혹평을 자아냈다. 절망과 좌절을 표현하려는 듯 과장되게 고개를 옆으로 꺾은 안젤리카의 모습이 이상하게 보였던 것이다. 현대적인 시선으로 보면 인위적이고 과장된 자세와 표정이 독특하면서도 개성적으로 보였겠지만 당시 아카데미의 기준으로는 기괴하고 부자연스러울 뿐이었다. 다행히 이그림은 이후 루이 18세가 개인 소장용으로 구입하면서 앵그르의 체면이 그나마 유지될 수 있었다.

한편 앵그르는 계속되는 혹평에도 포기하지 않고 프랑스 아카데미가 인정할 만한 그림을 반드시 그리겠다는 각오를 다졌다. 그리고 마침내 1824년 〈루이 13세의 맹세〉가 완벽한 고전의 재해석이라는 평가를 받으며 성공을 거두게 된다. 이를 계기로 프랑스로 돌아온 앵그르는 공식적으로 인정을 받으면서 탄탄대로를 걷는 듯했다. 명실상부 낭만주의 화가 들라크루아와 대척점에 서서 신고전주의를 대표하는 화가로 자신의 위치를 확고히 한 것이다. 하지만 온갖 기술과 심혈

을 쏟아 완성한 종교화 〈성 심포리안의 순교〉에 다시금 혹평이 쏟아지자 그는 실망을 넘어 분노했다.

　이렇듯 프랑스 아카데미 및 평단과의 줄다리기에 크게 지친 앵그르에게 로마는 안식처가 되어 준다. 로마에 있는 프랑스 아카데미 분교의 디렉터로 임명된 앵그르는 로마에 머물며 후학을 가르치는 일에 전념하게 된다. 그곳에서 그는 편안하고 만족스러운 생활을 이어가며 마음의 안정을 찾아갔다.《살롱》에 참여하거나 공적인 커미션을 받지 않고 개인적인 후원자들을 위한 그림들을 공들여 완성해나갈 뿐이었다. 이러한 그림들이 왕족과 평단으로부터 좋은 평가를 받자 마음을 추스른 앵그르는 1841년 프랑스로 완전히 돌아오게 된다.

완벽한 초상화로 증명된 거장의 숨결

앵그르는 프랑스의 예술학교인 에콜 드 보자르에서 교수로 지내면서 그림을 그렸고, 그의 그림들은 후한 평가를 받게 된다. 이렇듯 19세기 중반까지 신고전주의의 거장이라는 타이틀에 걸맞게 역사화와 성화들을 그리면서 자신의 존재를

〈일흔여덟 살의 자화상〉

28 장 오귀스트 도미니크 앵그르,
〈일흔여덟 살의 자화상〉, 1858, 캔버스에
유채, 62×51cm, 피렌체, 우피치 미술관

증명해나간 앵그르는 독특한 그림 스타일로 인해 종종 혹평을 받기도 했다. 하지만 그의 초상화는 초기부터 계속해서 평가가 후한 편이었다. 비록 1806년 《살롱》에서 〈스물네 살의 자화상〉과 리비에르 가족의 초상화들이 평면적이고 자세와 신체가 왜곡되게 표현되어 그리 좋은 평가를 받지는 못했지만, 그는 확실히 초상화에 강점이 있었다. 그림 속 인물들은 굳게 다문 입술과 도도한 표정으로 속내를 알 수는 없지만 정교한 옷차림과 독특한 자세, 압도적인 존재감으로 우아함과 광채를 발산하며 화면을 장악한다.

1840년 중반 이후 앵그르는 파리에서 가장 추앙받는 초상화가로 자리매김하며 수많은 걸작들을 남겼다. 그럼에도 불구하고 그가 남긴 자화상은 〈스물네 살의 자화상〉과 말년에 그린 〈일흔여덟 살의 자화상〉이 전부다. 한편 앵그르는 〈스물네 살의 자화상〉이 좋은 평가를 받지 못하자 이를 다시 회수하여 보관하면서 몇십 년에 걸쳐 수정 작업을 하고 1851년에 다시 완성했다고 한다. 현재 샹티이 콩데 미술관에 놓인 이 작품은 1804년에 그린 원래의 그림을 다듬으면서 불필요한 디테일을 제거한 것으로 알려진다. 그렇다면 앵그르가 말년에 그린 〈일흔여덟 살의 자화상〉은 과연 앵그르

자신은 물론 다른 이들을 만족시키기에 충분했을까?

## 우피치로 가게 된 이유

프랑스의 신고전주의 대표 화가 앵그르의 노년 모습이 고스란히 담긴 자화상은 루브르나 프랑스의 다른 미술관, 앵그르가 사후 자신이 간직했던 모든 작품들을 기증한 그의 고향 몽토방에 있는 앵그르 미술관도 아닌 이탈리아의 우피치 미술관에 위치하고 있다.

초상화만큼은 혹평보다 찬사를 더 많이 받았음에도 앵그르는 초상화 그리는 일을 썩 좋아하지 않았다. 로마에 머물던 시절 생계를 위해 어쩔 수 없이 초상화 드로잉에 의존했던 탓인지는 알 수 없지만 앵그르는 자신이 그려야 하는 그림은 역사화가 중심이 되어야 한다고 여긴 듯하다.

1839년 앵그르가 프랑스 아카데미 로마 분교에서 디렉터로 일하던 시기, 우피치 미술관은 당대 대표 화가들의 자화상을 전시하기 위해 각 화가들에게 의뢰를 하였고 앵그르도 그중 하나였다. 하지만 그는 초상화 그리는 것을 자신의 역할에서 가장 후순위에 두었기에 이를 거절했다. 그리고 그로

부터 오랜 시간이 흐른 뒤인 1855년, 우피치 관장으로부터 다시 한번 자화상 요청을 받았다. 그런데 이때는 웬일인지 거절하지 않고 자화상을 그려 1858년 우피치 미술관으로 보낸다. 더 빨리 응답하지 못하고 늦게 보낸 것에 대한 사과 편지까지 함께 동봉해서 말이다. 이때 보낸 작품이 바로 〈일흔여덟 살의 자화상〉이다.

〈일흔여덟 살의 자화상〉 속 앵그르의 모습은 〈스물네 살의 자화상〉과 닮은 듯 다르다. 젊은 시절의 앵그르가 반항적이면서 불안한 느낌이라면, 노년의 모습은 단호하면서도 다부지다. 부릅뜬 눈과 꼭 다문 입술에서 완고함이 느껴진다. 곱게 빗어 정갈하게 다듬은 머리와 턱 끝까지 올라온 검은 옷차림은 자신만의 이념과 규칙에 한 치의 양보도 없이 엄격하리라는 인상을 풍긴다. 하지만 한편으로는 편안하고 안정적인 느낌이 들기도 한다. 더 이상은 어느 누구의 눈치도 보지 않고 어떤 비판에도 의연할 수 있을 것 같은 내면으로부터의 자신감이랄까?

어쩌면 이 모든 것은 욕심이라 비난 받았던 자신의 예술적 신념에 대한 고집이 드디어 결실을 얻은 것에 대한 스스로의 만족일 수도 있다. 더불어 자신의 그림 스타일에 영감의

〈일흔여덟 살의 자화상〉

원천이 되어 준 로마와 피렌체에 대한 무한한 감사와 확고한 신의를 보여주는 것이리라. 앵그르의 그림 인생에 있어 이탈리아에서의 시간들은 근본이 되는 토대를 가지고 온갖 비판으로부터 거리를 둔 채 내면의 평화와 믿음을 유지하게 해 준 고맙고도 소중한 시간이었다. 이것이 바로 그의 노년의 자화상이 우 피치 미술관에 있는 이유일 것이다.

**29** 우피치 미술관에 전시된
〈일흔여덟 살의 자화상〉
ⓒ La Redazione Verso l'Arte

# III.

우여곡절 끝에 그곳에 머무른 작품들

30  The Art Institute of Chicago, Chicago,
USA

# 고독과 쓸쓸함이 묻어나는 카유보트 대표작, 파리가 아닌 시카고에서 재조명된 이유는?

〈비 오는 날, 파리의 거리〉, 귀스타브 카유보트

### 인상주의 화가이자 컬렉터로서의 운명

파리의 상류층 부모에게서 태어난 귀스타브 카유보트는 인상주의 화가인 동시에 19세기 당대 화가들에 대한 지원을 아끼지 않은 후원자이자 컬렉터였다. 그는 1875년 마룻바닥을 작업하는 노동자들의 모습을 그린 〈마루를 깎는 사람들〉을 《살롱》에 출품했지만 그림의 대상이 너무 저속하다는 이유로 거절되었다.

사실 이 그림은 대상이 노동자일 뿐 웃통을 벗고 있는 근육질의 탄탄한 몸과 마룻바닥을 긁고 있는 상태에서 나타나는 역동적인 동작이 마치 조각품을 연상시키는 등 고전적인 요소가 없지 않았다. 또한 선과 형태가 나름 선명하고 물감

의 표현도 정교한 편이라 인상주의보다는 사실주의에 더 가깝다고 할 수 있었다.

한편 드가를 통해 인상주의에 발을 들이게 된 카유보트는 모네, 르누아르와 평생에 걸쳐 두터운 친분을 유지했다. 카유보트가 《살롱》에서 거절된 당시 모네와 르누아르가 주축이 되어 자신들만의 전시회를 기획하고 진행한 적이 있었다. 그들은 카유보트에게 전시에 참여할 것을 권유했고 1876년 두 번째로 열린 전시회에 그는 총 여덟 점의 작품을 출품했다. 이듬해 열린 세 번째 전시회에도 참여하였으며 전시를 주도적으로 기획하고 주관하는 핵심 역할을 하게 된다. 하지만 1882년 전시회를 마지막으로 카유보트는 그림 그리는 일을 거의 중단하고 교외에 집을 구입하여 정원을 가꾸는 일과 보트를 즐기는 일에 매진하게 된다. 그리고 동료 화가들의 그림을 구입하는 일도 점차 그만두게 된다.

물론 이러한 결정은 화가이자 후원자의 입장으로서 동시에 이루어진 것이었다. 우선 그는 화가로서 생계를 위해 그림을 그리거나 판매하지 않아도 상관이 없었다. 더군다나 1883년 무렵 인상주의 화가들의 기반이 잡히기 시작하면서 후원자로 나설 필요 또한 없어진 것이었다.

그렇게 정원과 보트에 몰두하던 카유보트는 45세의 나이에 갑작스럽게 세상을 떠나면서 꽤 오랫동안 대중의 기억에서 사라지게 된다. 이는 그의 그림이 많이 유통되지 않아 대중에 노출된 기회가 없었던 탓도 있었지만 그의 그림이 갖는 독특한 특징 때문이기도 했다.

### 도시의 감성, 고독과 쓸쓸함이 묻어나는 그림

카유보트의 그림은 자연보다는 도시, 그리고 그곳에서 살아가는 사람들의 분위기에 집중했다. 오페라 빌딩을 중심으로 곧게 놓인 대로와 이를 따라 질서정연하게 늘어선 건물, 새로 짓기 시작한 철도역 등 오스만 남작이 설계한 당시 파리의 모습은 놀랍도록 도시적이고 현대적이었다. 카유보트의 대표작 〈비 오는 날, 파리의 거리〉나 〈유럽 다리〉 속 거리 모습은 깨끗하게 정돈되어 있으며 그곳을 거니는 사람들은 무심하고 시크한 분위기를 풍긴다.

다만 이러한 와중에도 사색하는 모습들이 간혹 등장하면서 한 가닥의 여유와 한 줌의 쓸쓸함이 전해진다. 이러한 개인의 사색은 도시의 모습과 더불어 카유보트의 주요한 모티

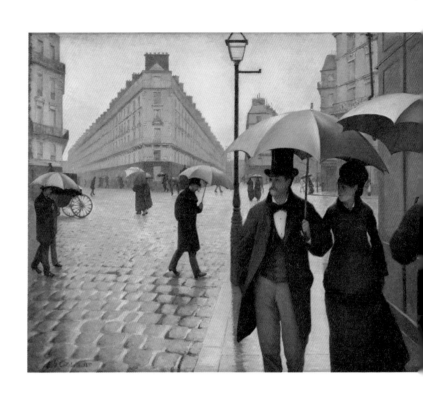

31 귀스타브 카유보트, 〈비 오는 날,
파리의 거리〉, 1877, 캔버스에 유채,
212.2×276.2cm, 시카고 미술관

브가 되었다. 그림 속 인물의 모습은 도시에서 살아가는 현대인의 모습과 정확히 일치하면서 그의 그림이 차지하는 독특한 위치를 여실히 보여준다. 그는 햇빛이 만들어내는 색의 효과를 표현하는 인상주의와는 확실히 궤를 달리했다. 거친 붓질과 밝은 원색의 처리 대신 정교한 데생과 회색, 검은색의 단조로운 색상들로 화면을 채운 것이다. 높거나 낮은 시점에서 가파르게 깎아지르는 구도는 일종의 왜곡 현상을 불러오는 인위적이고 실험적인 도전이었다.

제1차 세계대전 이후 프랑스 정부는 인상주의 그림을 국민적 가치로 인정하고 적극 수용하였다. 그러나 카유보트의 그림들은 인상주의의 특징을 확연히 드러내지 않은 탓에 그다지 인기를 끌지 못했다. 그의 존재가 화가보다는 후원자에 초점이 맞추어진 탓도 있었다. 실제로 당시 공공장소에 전시된 카유보트의 그림은 룩셈부르크 박물관에 놓인 〈마루를 깎는 사람들〉이 유일했다.

그러나 1960년대 들어 다시 한번 인상주의 그림들이 인기를 얻게 되었을 때 카유보트의 그림은 같은 이유에서 오히려 주목을 받게 되었다. 흔히 알려진 인상주의 그림들과는 다른 독특한 주제와 분위기가 색다른 매력으로 다가왔던 것

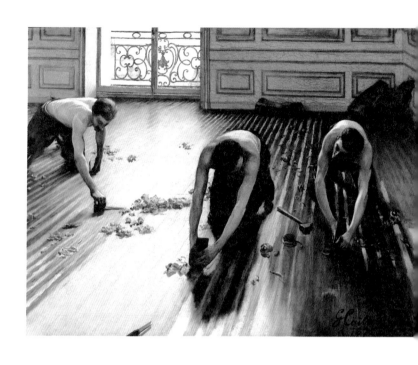

32 귀스타브 카유보트, 〈마루를
깎는 사람들〉, 1875, 캔버스에 유채,
102×146.5cm, 파리, 오르세 미술관

이다. 사실주의 모더니즘이 등장하자 도시의 건조한 풍경과 개인의 쓸쓸한 고독을 다룬 그림들이 두각을 나타내면서 카유보트의 그림에 대한 평가 또한 새롭게 이루어졌다.

## 새로운 도시와 어울리다

제2차 세계대전 이후 예술의 중심은 유럽에서 미국으로 바뀌었고, 미국의 예술 흐름이 주도적인 위치를 점했다. 에드워드 호퍼를 비롯한 화가들이 사실주의 화풍으로 미국의 풍경을 담아내던 당시의 감성과 기가 막히게 잘 들어맞는 카유보트의 그림은 그래서 더 인기가 있었던 것인지도 모른다. 1964년 시카고 미술관에서 카유보트의 대표작 〈비 오는 날, 파리의 거리〉를 구입하고 1970년대 휴스턴과 브루클린에서 그의 회고전이 열리는 등 미국에서 그의 인기는 더욱 높아져만 갔다. 미국의 박물관과 미술관에 카유보트의 그림이 많이 걸리게 된 이유가 바로 여기에 있다.

한편 카유보트의 그림은 정작 그의 본국인 프랑스의 박물관에는 그리 많지 않다. 그가 소장했던 인상주의 화가들의 작품은 오르세 미술관에 많이 있는데 말이다. 이러한 사실을

되새긴다면 그의 그림이 프랑스에 많이 남아 있지 않은 이유가 새삼 궁금해진다. 과연 그 이유는 무엇일까?

카유보트는 1876년부터 모아둔 동료 화가들의 작품을 자신의 사후에 프랑스 정부에 기증하고자 했다. 당시 처음으로 쓴 유언장에는 이와 관련된 조건들이 확실히 적혀 있다. 자신의 컬렉션을 한데 모아 룩셈부르크 박물관(당시 생존 화가들의 작품을 전시하는 용도로 사용했던 곳)에 전시하고 이후에는 루브르 박물관으로 옮겨 달라는 것이었다. 그러나 1876년 당시 인상주의가 받았던 대접을 생각하면 이는 불가능한 일과도 같았다.

물론 당장 일어날 일에 대한 것이 아니었기에 시간이 지나면 인상주의에 대한 대우가 달라질 것이라는 낙관 또는 기대를 가지고 있었는지도 모른다. 어쩌면 반대로 인상주의 그림들이 박물관에 놓일 자리를 얻을 수 없을 것이라는 우려에서 나온 결정일 수도 있다. 카유보트는 두 번에 걸쳐 유언장에 내용을 덧붙이기는 하지만 핵심은 자신의 소장 작품을 모두 받아 한 곳에 전시하라는 것이었다. 그리고 이 조건에 자신의 그림은 단 하나도 포함하지 않았다.

운명의 장난처럼 1895년, 카유보트는 45세의 나이에 뇌졸중으로 갑작스럽게 세상을 떠나게 된다. 이에 그의 소장 작품과 관련한 유언장의 실행이 눈앞으로 다가오게 되었다. 소장 작품의 모든 관리와 유지는 동생 마르샬이 맡았으며 실행인은 동료 화가 르누아르로 지정되었다. 그러나 카유보트의 유언장을 충실히 이행하고자 한 동생 마르샬과 보수적인 예술 아카데미의 영향 아래 외부의 비난을 두려워했던 프랑스 정부는 오랜 기간 합의에 이르지 못한 채 실랑이를 벌인다. 마르샬은 형의 유언대로 모든 작품을 인수하여 전시할 것을 주장했고, 정부는 한 작가의 작품을 서너 점 이상 걸 수 없다는 이유를 들어 모든 작품을 인수는 하되 모든 작품을 전시할 수는 없다는 입장을 고수하였다.

결국 이들은 총 64점의 작품 중 르누아르의 〈물랭 드 라 갈레트의 무도회〉를 비롯한 34점의 작품들만 우선적으로 인수하기로 합의했다. 마르샬은 카유보트의 소장 작품들을 넘기면서 카유보트의 작품도 하나 추가했는데 바로 〈마루를 깎는 사람들〉이었다. 카유보트의 컬렉션이라는 것을 알리는 동시에 그가 사랑하고 지원하던 인상주의 화가들의 작품들을

전시한 공간에 함께하기를 바랐던 것일까?《살롱》에서 저속하다는 이유로 거절했던 작품을 함께 기증함으로써 어쩌면 보수적인 아카데미와 프랑스 정부에 대해 시원한 한 방을 날린 것인지도 모른다.

이후 마르샬은 두 차례에 걸쳐 나머지 작품의 이전과 전시를 정부에 건의했지만 두 번 모두 거절당했다. 분노한 마르샬은 나머지 작품을 결코 프랑스 정부에 넘기지 않겠다고 다짐한다. 1935년이 되어서야 정부는 나머지 작품의 이전을 제안했고, 마르샬의 미망인은 남편의 뜻을 지키기 위해 이를 거절한다. 결국 마르샬이 가지고 있던 그림들은 딜러를 통해 이곳저곳으로 팔리게 되었다.

카유보트의 모든 소장품이 그의 바람대로 룩셈부르크 박물관을 거쳐 루브르, 그리고 오르세 박물관으로 옮겨지지 못한 것은 프랑스 정부는 물론이요 프랑스인들에게 특히 애석한 일일 것이다. 프랑스 근대 미술의 대표성을 띠는 인상주의 작품들이 최고의 인기를 누리는 지금에서는 구하고 싶어도 구하기 힘들게 되었으니 말이다.

앞서 말한 것처럼 카유보트의 대표작들은 프랑스가 아닌 미국에서 재조명되었고 그의 소장 작품과 마찬가지로 상당

수가 개인 소장 또는 미국 박물관에 자리하고 있다. 그중 인상주의 대표작으로 전해지는 〈비 오는 날, 파리의 거리〉는 시카고 미술관에 있다. 미국 내에서도 동서의 교류가 왕성하고 다양한 만남과 이해를 지향하는 시카고에서 새로운 시대, 새로운 시각으로 그린 카유보트의 작품을 마주하노라면, 아이러니한 상황의 의외성을 경험하기에 더없이 적절한 기회가 아닐까 싶다.

33 시카고 미술관에 전시된 〈비 오는 날, 파리의 거리〉

**34** The Barnes Foundation,
Philadelphia, USA

## 새로운 만남을 꿈꾸며 완성한 그림,
## 대중과 만나지 못한 채 건물 속에 숨겨지다

〈댄스 II〉, 앙리 마티스

### 조용하고 묵직한 탐구자, 마티스

현대 미술의 발전에 큰 영향을 미친 화가 앙리 마티스는 느리지만 꾸준히 자신의 특성을 찾아가는 타입이었다. 그는 피카소처럼 쇼맨십이나 강렬함은 없었지만 묵직하게 존재감을 형성하며 19세기 말과 20세기 초 파리의 예술계를 강타했다. 마티스는 과감한 원색을 사용하여 야수파로 불렸고 이후에는 형태를 단순화하고 평면성을 강조하면서 장식적이면서도 리듬감이 느껴지는 그림들을 주로 그렸다. 언제나 실물의 모델을 대상으로 그림을 그렸지만 몇 번에 걸친 단순화 작업과 색의 실험을 통해 결국은 전혀 새로운 그림으로 탄생하곤 했다.

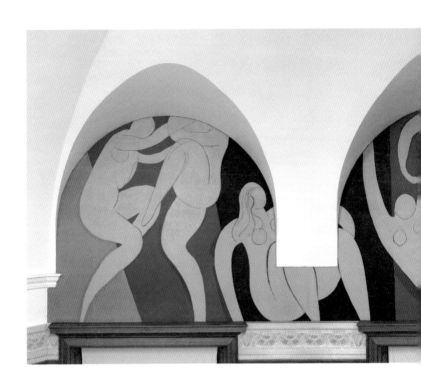

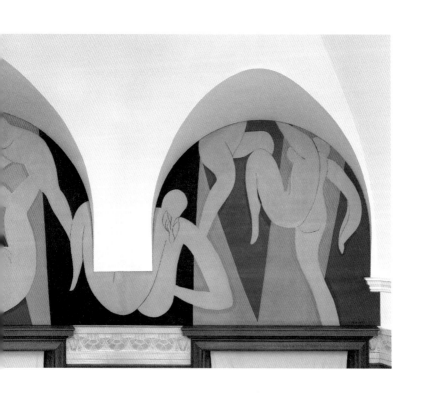

35 앙리 마티스, 〈댄스 II〉, 1932-1933,
캔버스에 유채, 벽화, 필라델피아, 반즈
파운데이션

마티스는 1905년 《살롱 도톤》에 출품하였으나 호평보다는 비판과 조롱이 많았다. 특이한 색의 조합과 거친 붓놀림, 과감한 선을 사용한 〈모자를 쓴 여인〉은 특히나 비난의 표적이 되었다. 하지만 작가이자 컬렉터로 파리의 예술계를 장악하던 거트루드 스타인의 큰오빠 마이클 스타인이 이 그림을 구입하면서 마티스의 체면이 설 수 있었고, 더 나아가 이들 남매의 적극적인 지원과 도움으로 그의 그림은 꾸준히 팔리게 되었다.

거트루드 스타인이 매주 토요일 저녁 파리의 예술가들과 작가들을 초대하여 토론을 하고 새로운 생각들을 나누는 살롱을 주최하게 된 것도 모두 마티스에게서 비롯된 것이었다. 그와 이야기를 나누기 위해 많은 사람들이 몰려들었고, 이후 피카소, 앙리 루소 등 파리의 예술계를 새롭게 이끌어가는 화가들이 합류하면서 살롱은 더욱 풍부해졌다.

실제로 스타인의 집 거실 벽에 걸린 마티스의 〈삶의 기쁨〉을 보고 피카소가 자신의 그림 인생에 있어 전환점이 되는 〈아비뇽의 아가씨들〉을 그리겠다는 영감을 받은 것은 잘 알려진 사실이다. 더불어 스타인의 관심도 점점 더 마티스에서 피카소에게로 향하게 되었다. 하지만 그의 큰오빠 마이클

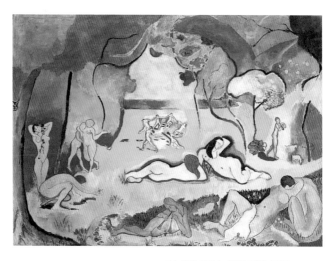

36 앙리 마티스, 〈삶의 기쁨〉, 1906,
캔버스에 유채, 175×241cm, 필라델피아,
반즈 파운데이션

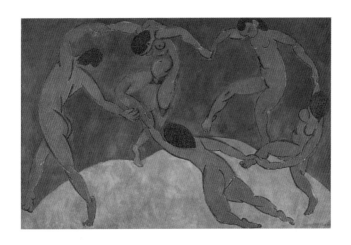

**37** 앙리 마티스, 〈댄스〉, 1910, 캔버스에
유채, 260×391cm, 상트페테르부르크,
에르미타주 미술관

**38** 앙리 마티스, 〈뮤직〉, 1910, 캔버스에
유채, 260×389cm, 상트페테르부르크,
에르미타주 미술관

과 그의 부인은 여전히 마티스를 가장 좋아했기에 계속해서 그의 그림을 구입했다. 그리고 무엇보다도 마티스의 열렬한 지지자 중 하나인 러시아 직물 사업가 세르게이 슈킨이 있었다.

## 황당함을 뛰어넘은 깊은 신뢰

1908년부터 마티스의 그림들을 구입하고 수집하던 세르게이 슈킨은 《살롱 도톤》에 전시된 〈푸른색의 조화〉라는 그림을 주문했다. 하지만 그는 이듬해 자신의 집으로 배달된 그림을 보고 깜짝 놀랐다. 작품이 《살롱》에서 본 것과는 완전히 다른 〈붉은색의 조화〉로 바뀌어 있었기 때문이다.

그림의 전체 색이 바뀌다니… 전혀 다른 그림이라고 해도 무방할 일에 슈킨이 황당함을 느끼는 건 당연했다. 알고 보니 마티스는 그림을 계속해서 수정하면서 메인 색을 여러 차례 바꾸었다고 한다. 처음은 녹색에서 시작했지만 실내와 창밖으로 보이는 봄의 색과 충분히 대조를 이루지 못한다고 생각했던지 그림의 메인 색이 돌연 파란색으로 바뀐다. 하지만 파란색은 벽과 테이블에 있는 천의 실제 색깔과 동일

하여 충분히 추상적이지 않았다. 결국 메인 색을 빨간색으로 바꾸고 나서야 실제와는 다른, 현실성을 완전히 배제한 추상적이고 평면적이며 장식적인 그림이 탄생할 수 있었던 것이다.

이러한 황당한 경험에도 불구하고 슈킨은 계속해서 마티스의 그림을 구입하였고, 급기야는 자신의 맨션 현관 로비의 계단 벽면을 장식할 대형 작품 세 점을 주문했다. 결국은 두 점으로 마무리가 되었는데, 〈댄스〉와 〈뮤직〉이 바로 그것이다. 평소 마티스를 전적으로 믿고 그림을 의뢰하던 슈킨이라 하더라도 처음 스케치 구상을 받았을 때는 약간 당황했을 것이다. 벌거벗은 누드 그림은 당시 러시아의 엄격하고 예의를 차리는 사회 규범에 맞지 않았기 때문이다.

슈킨은 인물에 옷을 입히거나 아니면 작은 캔버스에 그림을 그려 원래 생각했던 자리가 아닌 개인 방에 걸어두고 사람들에게 공개하지 않을 생각도 했다. 하지만 이내 마티스에 대한 믿음을 갖고 원래대로 진행하기로 했다. 마티스는 "이러한 그림을 그리는 데는 용기가 필요하다. 그리고 이러한 그림을 사는 데도 마찬가지로 용기가 필요하다"는 말로 자신의 굳건한 의지를 표현했다.

〈댄스〉는 다섯 명의 님프가 벌거벗은 채 원형으로 둘러서서 서로 손을 잡고 돌고 있는 모습을 담고 있다. 팔을 올리고 고개를 숙이거나 젖히면서 다리를 벌려 뛰는 이들의 모습에서 흥겨움과 함께 원시의 야성과 순수가 느껴진다.

한편 슈킨의 걱정대로 대중의 평가는 가혹했다. 그럼에도 슈킨은 마티스에게 다음과 같은 편지를 쓰며 자신의 굳건한 믿음과 지원을 표명했다. "대중은 당신의 반대편에 있소. 하지만 미래는 당신의 것이오." 슈킨의 컬렉션은 1917년 러시아 혁명을 거치면서 국가에 귀속되었고 이후 상트페테르부르크의 에르미타주 미술관으로 옮겨졌다.

## 충만히 부여된 자유와 책임

마티스는 〈댄스〉 이후 또 다른 작품인 〈댄스 II〉를 완성했다. 그는 평소 하나의 모티브를 이용하여 여러 작품을 완성하곤 했는데, 〈댄스〉 연작은 1906년 작품 〈삶의 기쁨〉에서 그 기원을 찾을 수 있다.

스타인 남매의 거실 벽면에 걸려 있던 〈삶의 기쁨〉은 거트루드 스타인의 오빠 레오 스타인에게 넘어간 뒤 1923년, 미

국의 화학자이자 제약사업으로 큰 성공을 거둔 사업가 앨버트 반즈에게 팔렸다. 반즈는 이후에도 마티스의 그림을 여럿 구입하였으며 급기야 자신의 컬렉션으로 이루어진 갤러리의 메인 홀을 장식할 벽화를 의뢰하기도 했다. 그 과정에서 그림과 관련한 모든 것을 마티스에게 일임했다.

마티스는 컬렉터의 취향에 맞춰 〈댄스 II〉 또한 순수한 생명력에 초점을 두기로 했다. 앞서 슈킨에게 의뢰받은 〈댄스〉가 순수와 욕망 사이의 원시적 충동에 중점을 둔 것이었다면 〈댄스 II〉는 보다 밝고 활기찬 느낌이다. 세 개의 깊고 둥근 반원형의 벽면들을 가득 채운 그림 속 인물들은 둘씩 짝을 맞추어 서로 강렬한 교감을 이루는 듯 따로 또 같이 있는 모습이다. 그림을 받은 반즈는 이를 고딕 성당의 로즈 윈도우에 빗대어 자신의 컬렉션의 정점을 이루는 작품이라며 크게 만족했다.

흥미로운 점은 그림을 완성할 당시 마티스의 실수가 있었다는 사실이다. 처음에 건물의 벽면 도량을 잘못 재는 바람에 마티스의 첫 완성작은 벽면보다 1미터 가량 작게 그려졌다. 이 사실을 알아차린 마티스는 크게 당황했고, 반즈도 부랴부랴 프랑스로 날아와 마티스와 담판을 지었다. 마티스는

첫 완성작의 크기를 키우는 등 수정 작업을 하기보다는 크기에 맞는 그림을 새로 그리고 추가 비용을 받지 않기로 함으로써 반즈의 마음을 달랬다. 그렇게 1년의 시간을 들인 결과 〈댄스 II〉가 완성되었다. 새로 완성된 〈댄스 II〉는 등장인물이 많아진 데다 이들의 동작이 더욱 유연하고 다양한 것이 특징이다.

## 신뢰 속에서 영감으로 꽃피운 그림들

새로운 그림을 완성한 마티스는 몇몇 지인들에게만 그림을 보여준 뒤 대중들의 반응을 기대하며 한껏 들뜬 마음으로 미국을 방문했다. 그러나 미국에 도착한 직후 마티스는 크게 실망했다. 교육 목적으로만 예술품을 사용하겠다는 반즈의 원칙으로 인해 〈댄스 II〉를 비롯해 그가 수집한 모든 예술품을 대중에게 공개하지 않았기 때문이다. 심지어 제 위치에 놓인 그림을 보고 싶다는 마티스의 요청조차 반즈는 여행 중이라는 이유로 거절했다.

마티스가 그림을 의뢰받은 당시는 경제공황으로 인해 예술 시장이 어려운 상황이었다. 따라서 반즈의 커미션은 마티

스에게 분명 반가운 일이었을 것이다. 하지만 그렇다 하더라도 그림의 거대한 크기에 비해 3만불이라는 턱없이 적은 수임료를 받은 것도, 자신의 계측 실수이긴 했어도 추가 비용도 없이 새로운 그림을 선뜻 그린 것도, 모두 미국의 새로운 대중에게 자신의 그림을 선보일 수 있으리라는 기대감 때문이었다. 자신의 그림이 더 많은 사람들에게 보이기를 바라는 진심 어린 마음은 그림이 작업실을 떠나 새로운 주인에게로 넘어간 순간 여지없이 무너지고 말았다.

물론 마티스가 당시 반즈의 원칙에 실망하고 분노한 것은 사실이지만, 한편으로는 반즈가 자신에게 거대한 작품을 의뢰하고 창작과 표현의 자유를 준 데다 결과물까지 인정해 준 것에 대해 고마워했다. 그리고 더 나아가 반즈의 적극적인 작품 수집과 예술에 대한 지원, 교육 철학 등을 높이 샀다. 재단의 건물을 자신의 작품으로 수놓을 수 있도록 기회를 준 의뢰인에게 마티스는 예술가로서 감사한 마음을 끝까지 간직했다.

반즈 파운데이션에 있는 예술품들은 일반 대중에게 공개되지 않다가 1951년, 반즈 사후 제한적으로 공개되기 시작했다. 이후 재단의 재정 문제로 필라델피아 도심으로 이전하

고 예술품을 일반 대중에게 적극 공개하기로 결정했다. 이를 통해 마티스의 〈댄스 II〉를 비롯한 인상주의, 후기 인상주의, 모더니즘 작가들의 작품은 물론 시대와 장소를 폭넓게 아우르는 4,000여 점의 예술 작품이 세상에 모습을 드러내게 되었다. 유럽을 넘어 미국이라는 새로운 관객에게 자신의 영혼을 갈아 넣은 그림을 선보이고자 했던 마티스의 소원이 늦게나마 이루어진 셈이다.

〈댄스 II〉

39 반즈 파운데이션에 전시된 〈댄스 II〉

**40** Galleria dell'Accademia, Firenze, Italy © ArtNexus

## 현존하는 조각상들을 뛰어넘는 세기의 걸작,
## 원본은 미술관의 유리 울타리 안에 꽁꽁 갇히다

〈다비드〉, 미켈란젤로

### 신의 영역에 도전한 천재 조각가

미켈란젤로는 신이 인간을 창조하듯 재료 안에 숨어 있는 형상을 찾아내 작품을 완성시키는 것으로 유명했다. 비록 신처럼 영혼의 숨결을 불어넣지는 못했지만, 그는 살아 숨쉬는 인간의 완벽한 순간을 잡아내는 진정 신의 영역에 근접한 조각가였다. 그의 수많은 작품 중에서도 〈다비드〉는 미켈란젤로의 이러한 작품 세계를 완벽히 구현한 작품이라고 할 수 있다.

주로 모직 길드 멤버들로 구성된 산타 마리아 델 피오레 대성당의 위원회는 1410년, 피렌체 성당의 외벽을 떠받치는 12개의 조각상을 제작하기로 한다. 도나텔로의 여호수아 조

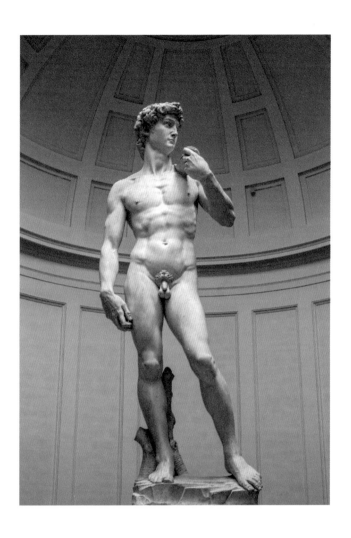

41 미켈란젤로, 〈다비드〉, 1504, 대리석 거상, 높이 4.34m, 피렌체, 아카데미아 미술관

각상을 시작으로 그의 가르침을 받은 아고스티노 디 두치오의 헤라클레스 조각상으로 이어지는 연작을 기획한 것이다. 그러나 1464년, 아고스티노에게 의뢰한 다비드상에 문제가 생겼고 2년 후 도나텔로의 죽음 등 여러 이유로 모든 계획이 중단되기에 이르렀다. 당시의 다비드상은 다리, 발, 몸통이 대충 모습을 갖춘 상태였다고 전해진다.

이후 다비드상을 완성하려는 시도가 여러 차례 있었지만 결국 무위로 돌아가고 거대한 대리석은 성당 작업장에 자리만 차지한 채 오랜 시간 방치되었다. 위원회는 1501년, 작업을 재개하기로 하고 여러 작가들을 물색하기 시작했다. 때는 바야흐로 르네상스가 전성기를 맞던 시기였고 작업을 재개하기에 더없이 좋은 시기였던 것이다.

레오나르도 다 빈치에게 자문을 구하기도 했지만 최종적으로 다비드상을 제작할 기회는 26세의 혈기 왕성한 미켈란젤로에게 돌아갔다. 앞서 로마에 있는 성베드로 성당에 〈피에타〉를 제작하고 엄청난 찬사를 받았던 그였기에 자신의 고향 피렌체에서 역사적 인물 다윗을 멋지게 조각함으로써 인생작을 남기고 싶지 않았을까?

작품에 대한 의지가 분명했던 미켈란젤로는 다양한 방법을 동원하여 쟁쟁한 경쟁자들을 물리쳤다. 한편으로는 재질의 특성이나 치수 등 작품 자체가 갖는 약점들로 인해 어느 누구도 섣불리 나서지 않은 것도 미켈란젤로에게 최종적으로 주문이 늘어간 이유라고 할 수 있다. 대리석은 정교하고 세밀한 표현이 가능하지만 단단하기가 바위보다 더해 작업하기가 쉽지 않다. 더군다나 수정이나 복구 작업이 쉽지 않아 단 한 번의 잘못된 끌질로 작품을 망칠 수도 있다. 따라서 대리석은 작고 아기자기한 장식품과 같은 조각에 적합하다.

그런데 세로 5.17미터, 가로 1.98미터의 거대한 대리석 조각이라니… 아무나 나설 수 없는 작업임에 분명했다. 더군다나 앞뒤 폭이 60센티미터도 채 되지 않아 동작이나 구도를 구상하는 데도 제약이 많았다. 미켈란젤로의 〈다비드〉는 결국 재료의 특성과 크기로 인해 절제된 동작과 정적인 모습을 취할 수밖에 없었던 것이다.

기존의 다비드 조각상들은 도나텔로의 〈다비드〉와 마찬가지로 흔히 골리앗 머리를 발아래 두고 자신만만하게 서 있는 모습으로 표현되곤 했다. 승리한 자의 만족스럽고 여유

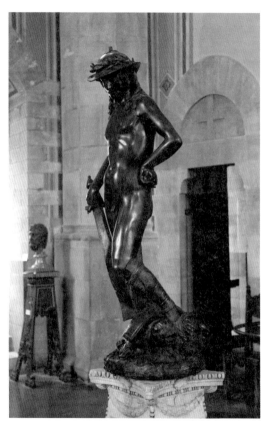

42 도나텔로, 〈다비드〉, 1430-1440, 청동,
높이 1.58m, 피렌체, 바르젤로 미술관

로운 자세, 즉 오른손에는 골리앗의 목을 벤 칼을 쥐고 왼손은 허리춤에 대고 있는 모습이 일반적이었다. 그러나 미켈란젤로의 〈다비드〉는 골리앗을 상대로 전투를 준비하는 자세를 취한다. 왼손에는 무릿매를 잡고 오른손에는 짱돌을 쥔 채 왼편을 향해 고개를 돌리고 있다. 적을 향해 비스듬히 얼굴을 들고 온몸은 잔뜩 긴장한 채 경계를 늦추지 않는 모습은 물러설 수 없는 운명 앞에서 정신을 집중하고 있는 것이리라.

## 위기 속에서 승리를 이룬 영웅의 상징

미켈란젤로의 〈다비드〉는 전형적인 그리스 조각상처럼 탄탄한 몸매의 미소년이 맵시 있게 서 있는 모습이다. 한쪽 다리에 모든 힘을 주고 무게 중심을 옮긴 채 다른 쪽 다리는 자연스럽게 구부리고 선 자세는 그리스 조각의 특징인 콘트라포스토의 전형적인 포즈다. 조각의 정체를 알기 전까지는 그저 아름다운 미소년의 모습으로 시선을 사로잡는 것이 사실이다.

　하지만 하나하나 자세히 들여다보면 처음 느낌과는 전혀

다른 새로운 느낌을 갖게 된다. 마치 살아 움직이는 듯한 구불구불한 머리카락에서 강한 힘과 역동성이 느껴지고, 돌멩이를 쥔 손등에는 힘줄이 불끈 솟아 있다. 길가에 뒹구는 자그마한 돌이 그의 다부진 손에 들어선 순간 거대한 거인을 한방에 무너뜨릴 치명적인 무기가 되는 것이다.

한편으로 그의 얼굴에서는 공포가 엿보인다. 온갖 무기와 갑옷으로 무장한 거인 앞에 선 한 인간으로서 그가 느끼는 감정은 원초적일 수밖에 없다. 정의와 용맹으로 똘똘 뭉친 다윗이라 하더라도 생존이 걸린 문제 앞에서 의연할 수만은 없는 법이다. 하지만 이러한 두려움은 어쩌면 다윗이 감추고 싶은 모습이었을 수도 있다.

미켈란젤로의 〈다비드〉는 당시 피렌체 공화정이 처한 상황에서 반드시 필요한 영웅의 모습이었다. 그동안 피렌체 경제와 정치를 움켜쥐고 있던 메디치 가문이 공화정에 의해 로마로 쫓겨났지만 언제 다시 기회를 노릴지 알 수 없는 데다 호시탐탐 지배력을 행사하려는 주변 세력들에 대한 경계도 늦추지 말아야 하는 상황이었다. 이럴 때 필요한 영웅의 모습은 작지만 다부진, 어떠한 위협이나 혼란에도 굴하지 않고 저항하며 결국 승리하는 다윗이었던 것이다.

따라서 〈다비드〉가 완성되었을 때 원래의 위치였던 피렌체 성당의 지붕 아래가 아니라 더 많은 사람들이 볼 수 있는 장소들이 제시된 것은 당연한 일이었다. 물론 5톤이나 되는 무게로 인해 원래 자리에 놓을 수 없게 된 것도 중요한 이유였지만 말이다. 만약 〈다비드〉가 원래대로 피렌체 성당 박공 벽에 놓였더라면 그의 얼굴을 정면에서 볼 일은 결코 없었을 것이다. 아래에서 올려다보는 〈다비드〉는 여유로운 자세와 우아한 손동작, 다부진 몸매로 이루어진 용맹한 자의 모습 그 자체였다.

## 시뇨리아 광장에서 피렌체 산증인이 되다

〈다비드〉를 어디에 놓을 것인지에 대한 의견들이 쏟아져 나왔는데, 그중에서도 공화정의 업무를 보는 베키오 궁전 입구 앞 시뇨리아 광장에 놓자는 의견과 시뇨리아 광장에 있는 로지아 데이 란치 갤러리의 현관에 놓자는 의견, 원래 장소인 성당 또는 그 근처에 놓자는 의견 등이 대두되었다.

최종적으로 결정을 내릴 시민 의원 30명이 소집되었는데 여기에는 레오나르도 다 빈치와 보티첼리도 포함되어 있었

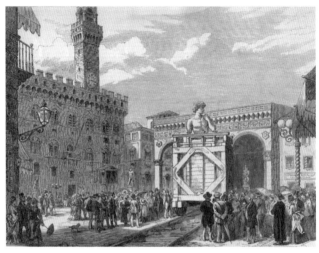

**43** 1873년 시뇨리아 광장에서 아카데미아 미술관으로 옮겨지는 〈다비드〉,『런던 뉴스 *London News*』, 1873, 일러스트레이션

**44** 1991년 한 정신 이상자의 망치로 손상된 〈다비드〉의 왼발

다. 다 빈치는 로지아 데이 란치에 놓자는 의견이었고, 보티첼리는 피렌체 성당이나 성당 근처에 놓자는 의견이었다. 혹자는 다 빈치가 미켈란젤로를 질투하여 조금이라도 눈에 덜 띄는 로지아 데이 란치에 놓자고 한 것으로 여긴다. 물론 대리석이라는 재료의 특성상 오픈된 장소가 아니라 지붕이 덮고 있는 구조물 아래 두자고 했던 것이지만 그의 마음속 깊은 곳에 자리한 감정까지 모두 알 수는 없는 노릇이다.

미켈란젤로의 〈다비드〉는 최종적으로 시뇨리아 광장에 놓였다. 문제는 거대한 조각상을 광장까지 어떻게 옮기냐는 것이었다. 그의 작업장에서 광장까지는 1킬로미터가 채 안 되는 짧은 거리였지만 조각상을 옮기는 데만 꼬박 나흘이 걸렸다. 미켈란젤로는 〈다비드〉가 광장에 무사히 안착하기까지 밤이고 낮이고 그 곁을 떠나지 않았다고 한다.

1504년 6월, 처음 광장에 세워진 이후 오랜 시간 그 자리를 지키던 〈다비드〉는 금이 간 왼쪽 다리의 보수와 조각상의 보호를 위해 1873년 아카데미아 미술관으로 옮겨진다. 과거 〈다비드〉가 놓인 장소가 베키오 궁전 앞의 오픈된 공간이었기 때문에 역사의 부침 속에서 수많은 시위대에게 돌팔매질을 당하기도 하고 급기야 오른팔이 세 조각으로 깨지는 일도

있었다. 하지만 중요한 것은 온갖 영욕에도 불구하고 굳건히 그 자리를 지키며 피렌체의 흔들리지 않는 시민 정신을 표상하는 상징으로 남았다는 것이리라. 한편 1873년 아카데미아 미술관으로 자리를 옮긴 이후 원래 자리인 시뇨리아 광장에는 〈다비드〉의 복제품이 자리하고 있다.

## 원본은 유리 울타리 안으로

현재 〈다비드〉 원본은 아카데미아 미술관에서 유리로 만들어진 울타리 안에 선 채 관람객들을 맞이하고 있다. 1991년 한 정신 이상자가 망치로 조각상 왼발을 손상시키는 일이 발생하면서 〈다비드〉를 보호하기 위한 조치로 취해진 결정이었다. 예술가이기도 했던 그는 "악마가 〈다비드〉를 부수라고 명령했다"고 말했다.

동시대 예술가이자 예술가들의 삶을 책으로 엮어 후대에 남긴 조르조 바사리는 미켈란젤로의 〈다비드〉를 두고 "고대 그리스나 로마 또는 당대의 크고 웅장한 조각상들을 포함해 현존하는 모든 조각상들을 뛰어넘는 최고의 작품"이자 "죽은 이의 생명을 되살리는 기적"이라고 불렀다. 너무도 뛰어

난 덕분에 예술적으로는 물론이요, 정치적으로도 끊임없는 영감을 불러일으키는 엄청난 존재, 혹자에게는 거부할 수 없는 끌림과 무시할 수 없는 영향력을 행사하는 강박적인 존재인 것이 분명한 듯하다.

이러한 엄청난 존재감으로 인해 〈다비드〉는 수없이 패러디되거나 모사 또는 복제되어 전 세계의 수많은 장소에 자리하고 있다. 때로는 전혀 어울리지 않는 공간에서까지 〈다비드〉를 마주할 수 있는 반면 미켈란젤로가 만든 원본은 아카데미아 미술관의 유리 울타리 안에 꽁꽁 갇힌 채 멀리서만 바라봐야 하다니 아이러니한 일 아닌가.

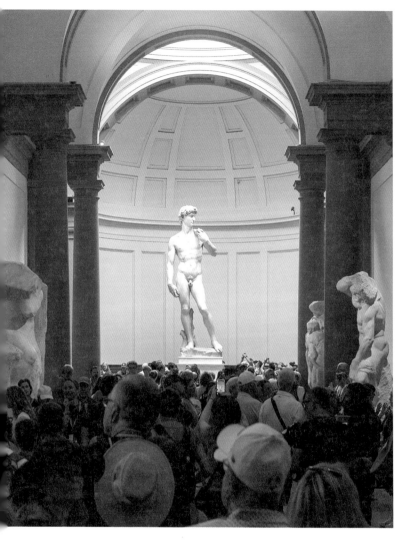

45 아카데미아 미술관에 전시된 〈다비드〉

# IV.

모두 한곳에 모인 그림들

46 Rothko Chapel, Houston, USA

# 온통 검은색 작품들로 구성된 예배당에서
# 정화와 구원의 신비로운 힘을 경험하다

로스코 채플, 마크 로스코

## 자신의 세계를 구축하기 위해서

추상표현주의와 색면추상 등으로 불리는 작품들로 부와 명성을 얻고 현대 추상의 대표자로 자리매김한 마크 로스코는 평생 동안 이러한 영예를 제대로 누리지 못했다. 유대인으로서 미국에 자리를 잡은 로스코에게는 싸워야 할 대상도, 극복해야 할 편견도 너무 많았기 때문이다.

　당시 뉴욕은 제2차 세계대전 이후 예술의 중심지로 자리잡으면서 실험정신과 활력이 넘치는 분위기였다. 그러나 그곳에서 미국의 현대 추상 1세대로서 로스코가 겪은 수난은 총체적인 것이었다. 자본주의 속성에 찌든 딜러와 컬렉터들, 거만하고 시혜적인 자세로 일관하는 큐레이터들, 현란한 말

로 얕은 지식을 자랑하는 평론가들 등 로스코가 상대해야 할 대상들은 성벽처럼 그를 감싸고 있었다. 오로지 예술에 대한 신념 하나로 이를 버틸 수밖에 없었다.

　로스코의 작품은 처음에는 구상으로 시작되었다가 점차 실체를 알 수 없는 신비의 영역으로 방향을 틀었다. 커다란 캔버스 위에 색으로 채워진 사각형이 층층이 쌓인 듯한 그림들로 자리를 잡은 것은 1940년대 말부터다. 먼저 바탕색을 칠하고 그 위에 노란색, 빨간색, 자주색, 녹색, 흰색, 검은색 등을 화면의 가장자리까지 쭉 펴 바른 사각형 모양이 두개 많게는 대여섯 개가 화면을 꽉 채우고 있다. 그러나 이 그림들은 특정 대상이나 이미지를 그린 것도 아니고 엄밀히 말하면 사각형을 그린 것도 아니었다. 단지 색을 펴 바르다 보니 캔버스의 가장자리에 이른 것이고 캔버스 모양이 사각형이니 사각형 모양으로 마무리가 되었을 뿐이었다.

## 장식적이고 가벼운 그림이라는 평가

애초에 로스코는 그림을 그리는 이유가 단순히 대상을 표현하는 것이 아니라 사람의 감정을 움직여 어떠한 사고에 이르

게 하거나 어떠한 아이디어를 갖도록 하는 것이라고 밝혔다. 따라서 그의 그림에서는 '무엇'이 아닌 '어떠한' 또는 '어떻게' 가 중심이었고, 특정되지 않은 다른 세상으로 들어서는 것과 같은 체험을 관람객에게 선사하고자 했다.

이를 위해 로스코가 사용한 것은 바로 색이다. 형태가 아닌 색은 눈으로 보는 것이 아니라 느끼는 것이어야 했다. 이러한 로스코의 그림은 기존의 그림들과 다르게 느껴질 수밖에 없었고, 이에 대해 반감을 드러내거나 편견과 몰이해로 인해 조롱을 일삼는 사람들도 허다했다.

뉴욕의 메트로폴리탄 미술관, 현대미술관 등 주류 미술관들은 여전히 유럽 미술에 높은 점수를 준 반면 로스코 등 미국의 신진 예술가들에게는 야박하게 구는 경우가 많았다. 평론가들은 색으로만 채워진 로스코의 그림들을 보면서 장식적이라느니, 무의미하다느니, 가볍다느니 하는 말들을 늘어놓았다. 심지어 혹자는 페인트 색을 무엇으로 칠할지 결정하지 못한 아내를 위해 남편이 만든 페인트 견본품 같다고 말하기도 했다.

로스코의 그림은 캔버스의 크기가 클 뿐 아니라 색도 화려한 경우가 많아 마치 벽에 페인트를 칠한 듯한 느낌이 드

**47** 마크 로스코, <No. 14>, 1960, 캔버스에
유채, 290.8×268.2cm, 샌프란시스코 현대
미술관

는 것도 사실이다. 실제로 로스코뿐만 아니라 잭슨 폴록의 그림 또한 당시 추상표현주의 작품들이 그러하듯 크고 화려한 느낌 때문에 패션 잡지 모델의 배경으로 사용되는 등 장식적인 목적으로 쓰였다. 그러나 이는 추상표현주의 그림들에 대한 전형적인 오해와 편견이었다. 오죽하면 1950년대 후반으로 갈수록 로스코의 그림이 자주색과 검은색, 회색 등 어두운색 위주로 바뀌었겠는가? 일부에서는 이러한 변화를 두고 자신의 그림이 장식적이라는 편견을 가장 견디기 힘들어했던 로스코가 취한 고육지책 또는 하나의 방편이었다고 이야기하기도 했다.

물론 클레멘트 그린버그 등 몇몇 평론가들은 새로운 미술의 출현에 큰 의미를 부여하며 미국의 예술이 세계의 중심에 설 수 있도록 노력했고 이로 인해 로스코의 그림이 높은 평가를 받는 계기가 되기도 했다. 하지만 로스코는 평론가들이 만들어낸 용어인 '추상표현주의'라든지 '색면추상'이라는 표현 자체를 전형적인 오해의 소산으로 여겼다.

그렇다면 로스코는 자신의 그림이 사람들에게 어떻게 받아들여지기를 바랐던 것일까? 우선 로스코는 자신의 작품이 어떻게 걸려야 하는지에 대한 강한 소신을 가지고 있었다. 이러한 지배적인 태도를 보이는 로스코는 큐레이터들에게 피곤한 화가가 아닐 수 없었다.

한편 로스코는 명성이 높아진 이후에도 미술관들의 전시 제안을 쉽게 받아들이지 않았다. 자신의 그림을 이해하지 못할 것 같은 미술관에는 전시는 물론 판매도 거부한 반면 자신의 그림에 대한 깊은 이해를 보이거나 때로는 자신이 미처 생각지도 못한 부분을 알아주는 큐레이터에 대해서는 전폭적인 지지와 존중, 감사를 표현했다. 이러한 큐레이터들에는 모두 로스코의 그림이 관람객에게 가장 잘 와 닿을 수 있도록 그의 의견을 세심하게 반영했다는 공통점이 있다.

로스코는 그림이 최대한 바닥에 가깝게 설치되기를 원했고 조명이 너무 환하거나 벽의 색깔이 너무 하얗지 않도록 요구했다. 또한 자신의 그림만으로 구성된 별도의 공간을 원했고 그림이 띄엄띄엄 떨어져 있기보다는 가까이 연결된 듯 붙어 있기를 바랐다. 그래서 자신의 전시장에 들어온 관람객

들이 전혀 다른 세상에 들어온 듯한 느낌을 받기를, 또 자신의 그림에 둘러싸여 완전히 그 안에 빠져들기를 바랐다. 이는 말로 형용할 수 없는 오묘한 느낌이며 주체할 수 없는 신비로운 감동과 다름없다.

이러한 로스코의 까다로운 요구들을 군말 없이 지원하는 것은 최고의 작품, 공간, 경험을 선사하는 일과도 같았다. 시카고 미술관과 워싱턴 국립미술관이 그러했고, 샌프란시스코 현대미술관과 영국의 테이트 갤러리도 마찬가지였다. 어쩌면 로스코는 전후 현대 미술의 중심지 뉴욕에서 가장 큰 외로움을 느꼈을지도 모른다. 부와 명성, 최고의 찬사를 얻기 위해 치고받고 싸우는 뉴욕에서는 어느 누구도 자신을 돌아볼 여유가 없었으리라.

## 자본주의 결정체 속에 놓일 뻔하다

그래도 로스코는 희망을 잃지 않았다. 내면의 성찰을 잊고 오로지 눈앞의 이익만을 좇는 사람들이 자신의 그림을 통해 그 어디에서도 느껴보지 못한 감정과 사고를 마주하고 비로소 자신의 삶을 돌아보며 변화되리라는 원대한 꿈을 꾼 것

이다. 그가 1958년 완공된 시그램 빌딩 1층의 포시즌스 레스토랑 다이닝룸 벽면을 채우는 작업을 받아들인 것은 순전히 이러한 이유에서였다. 적갈색과 빨간색으로 이루어진 벽화 형식의 작업은 거리와 맞댄 유리면을 제외한 나머지 삼면을 각각 10점의 그림으로 채워 총 30점의 그림으로 이루어질 예정이었다.

하지만 그의 희망은 언제나 합리적 의심과 태생적 혐오 등으로 점철되는 모순 덩어리였다. 그에게는 공공 공간, 그것도 뉴욕의 최고급 레스토랑에 자신의 그림이 놓인다는 것이 한편으로는 용납할 수 없는 일로 여겨졌던 것이다. 이러한 아슬아슬한 경계는 결국 로스코가 자신의 그림이 놓일 레스토랑을 방문한 순간 철저히 무너져 버렸다. "그 돈을 주고 그러한 음식을 먹는 사람들은 절대로 내 그림을 보지 않을 것"이라며 로스코는 자신의 커미션을 모두 취소했다.

그렇다면 로스코의 그림들은 어디로 가게 될 것인가? 그는 그림이 놓일 새로운 장소로 대서양 건너편 영국의 테이트 갤러리를 지정하였지만 마음 한편에는 영국 어촌 마을의 작은 성당을 희망하였다. 작업실에서 그림을 그리면서 자신이 느낀 감동을 관람객에게 그대로 전달하고 싶어 한 로스코

에게 미술관의 커다란 공간과 무자비한 조명 등은 전혀 어울리지 않는 것이었다. 더군다나 감정의 파고와 사색의 물결을 경험하고자 하는 자에게는 미술관보다 성당이 더욱 어울리는 장소가 아니겠는가?

## 정화와 구원의 공간을 창조하다

이러한 로스코의 꿈은 텍사스 휴스턴의 로스코 채플에서 그 결실을 맺게 된다. 휴스턴 출신의 사업가 메닐 부부의 의뢰를 받아 팔각형 모양의 성당 벽면을 채우는 그림 14점으로 자신만의 구원의 공간을 만들어낸 것이다. 로스코의 그림으로 채워진 성당은 입구에서 어두운 검은색으로 시작해 점점 밝은 톤으로 이어진다. 그의 그림이 걸린 벽면은 물론이고, 그 사이의 모든 공간을 가득 메우는 공기는 감정의 정화와 사색으로 이어지는 신비로운 힘을 발산한다.

로스코 채플은 수많은 관람객을 끌어모으는 예술적 공간으로 유명하지만, 그곳을 찾는 이들은 이곳을 분명 색다른 미술관으로만 생각하지는 않을 것이다. 티베트 불교의 지도자 달라이 라마, 전 남아프리카 공화국의 대통령 넬슨 만델

라, 대주교 데스몬드 투투, 전 미국 대통령 지미 카터 등 많은 종교인과 정치인들이 마치 성지 순례를 하듯 이곳을 방문한 사실이 이를 잘 드러낸다.

자신의 그림이 있어야 할 곳을 그 누구보다 잘 알았던 마크 로스코, 그리고 그의 뜻이 이루어지도록 최선을 다해 지원한 후원자와 큐레이터… 로스코의 그림은 비로소 그의 마음을 온전히 담아낸 공간에서 그 자체의 삶을 영위해 나갈 수 있게 되었다.

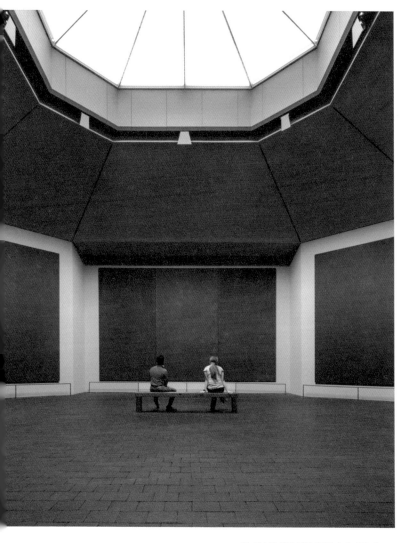

48 로스코 채플 내부 ⓒ Elizabeth Felicella

**49** Van Gogh Museum, Amsterdam,
Netherlands

## 생전에 인기를 얻지 못해 슬픈 화가 고흐,
## 지금은 세계 곳곳에서 관람객들이 몰려온다고?

반 고흐 미술관, 빈센트 반 고흐

### 외로운 삶 속에서 애정과 열망을 담아내다

생전 단 한 점의 작품만이 팔린 화가로 알려진 빈센트 반 고흐는 여러 면에서 비운의 화가임에 틀림없다. 비록 실제로는 한 작품만 팔린 것이 아니라고는 하지만 사람들에게 인정받지 못하고 평생을 외롭게, 스스로를 다그치기만 하면서 살아간 것은 사실이었다.

네덜란드의 작은 마을 뉘넌에서 전도사로 지내면서 그림을 그리기 시작한 고흐는 벨기에 안트베르펜을 거쳐 프랑스 파리로 간다. 이후 아를과 생 레미, 그리고 오베르 쉬르 와즈에서 숨을 거두기까지… 한 인간이자 화가로서 치열하게 싸워 온 그의 삶에는 고통과 슬픔이 가득했다.

초기의 대표작 〈감자 먹는 사람들〉에서 볼 수 있듯 어두운 톤에 표정이 굳어 있는 삶에 지친 사람들을 주로 그렸던 고흐는 파리에 머문 이후 인상주의와 일본 판화의 영향을 받아 밝고 빛나는 톤의 그림들을 그리기 시작했다. 굵은 붓에 물감을 잔뜩 묻혀 표면에 칠하듯 그린 그의 그림들을 보고 있으면 대상이 화면에 정지해 있는 것이 아니라 꿈틀꿈틀 살아 움직이는 듯한 느낌이 든다. 따라서 관람객의 시선은 한곳에 고정되기보다는 화면 위를 어지러이 부유하게 된다. 그의 캔버스에서는 어느 한 부분도 생명력으로 꿈틀대지 않는 구석이 없다. 밤하늘의 별이 그렇고, 하늘 끝까지 닿으려는 사이프러스 나무가 그렇고, 캔버스를 가득 채운 해바라기가 그렇다.

햇빛이 충만하고 나무와 꽃, 들판이 넘쳐나는 프랑스 남부 아를로 거처를 옮긴 고흐는 그림에 대한 열망과 기대를 한껏 품고 자신의 열정을 불태우며 작품 활동에 전념했다. 특히 마음이 맞는 동료들과 서로 영감을 주고받으며 의견을 교환할 수 있다면 더없이 행복하리라 생각했던 고흐는 동생 테오의 주선으로 고갱을 아를로 초대한다.

## 고갱과 고흐, 그리고 해바라기

고흐가 해바라기를 캔버스 전체에 그린 것은 1887년 파리에서였다. 그 전에도 꽃이 있는 정물화를 그릴 때 해바라기가 섞인 경우가 있었지만 해바라기만으로 캔버스 전체를 채운 것은 이번이 처음이었다. 탁자 위에 놓인 두 송이의 커다란 해바라기를 해부해서 연구라도 하듯 씨앗이 박힌 부분과 뽑힌 부분, 꽃잎과 받침, 줄기를 그려 넣은 〈해바라기〉는 고갱과 서로 작품 교환을 하면서 고갱이 소장하게 된다. 이후 익히 알려진 탁자 위 꽃병에 꽂힌 해바라기 정물화 연작 또한 고갱과 깊은 연관이 있다.

고흐는 아를의 노란 집에서 함께할 동료 화가 고갱에 대한 환영의 의미로 해바라기를 그렸다. 탁자 위 화병에 놓인 해바라기를 여러 버전으로 그려 고갱의 방에 걸어두려 한 것이다. 해를 닮은 해바라기의 모양과 색은 열정과 열망, 기대와 희망, 구원과 생명을 표현하는 결정체였다. 특히나 고흐 자신의 마음을 나타내기에 제격이었다. 그렇게 꽃병에 꽂힌 해바라기 정물화는 총 네 가지 버전으로 그려졌으며 그중 세 번째 버전을 한 점, 네 번째 버전을 두 점으로 다시 그리면서 총 일곱 점의 해바라기 작품이 완성되었다.

50 빈센트 반 고흐, 〈해바라기〉, 1887,
캔버스에 유채, 43.2×61cm, 뉴욕,
메트로폴리탄 미술관

51 폴 고갱, 〈해바라기를 그리는 반 고흐〉,
1888, 캔버스에 유채, 73×91cm, 반 고흐
미술관

이에 대한 감격과 감사의 표시였는지 아니면 주구장창 해바라기를 그려대는 고흐에게 깊은 인상을 받은 것인지 고갱은 해바라기를 그리고 있는 고흐의 모습을 그림으로 남겼다. 〈해바라기를 그리는 반 고흐〉를 보면 사뭇 진지한 표정으로 해바라기를 그리고 있는 고흐의 모습뿐 아니라 그가 그리고 있는 탁자 위 해바라기의 모습이 함께 보인다. 그런데 고갱이 그려 넣은 해바라기는 고흐가 그린 것과는 닮은 듯하면서도 다르다. 고갱의 그림 속 해바라기는 꽃잎이 무거운 듯 다소 힘겨워 보이고, 작은 화병에 들어가 있기에는 지나치게 커다란 해바라기가 왠지 어색해 보이기도 한다.

어쩌면 고갱은 흥분에 휩싸여 해바라기를 그리고 있는 고흐의 모습이 신기하면서도 낯설었는지도 모른다. 그럼에도 불구하고 자신의 스타일로 무심하게 담아내다 보니 고흐도 해바라기도 특별한 감흥 없이 그저 밋밋하게 보일 뿐이다.

### 본인의 의지를 해바라기에 투영하다

고흐가 그린 해바라기는 확실히 고갱의 것과는 다르다. 간혹 고갱의 그림에서와 같이 축 쳐지고 고개를 숙인 모습의 해바

라기도 보이지만 전반적으로는 화병의 물을 흠뻑 빨아들이고 기운을 얻어 사방으로 힘차게 뻗어나갈 것처럼 강렬한 에너지가 느껴진다. 다양한 삶의 시기를 보여주는 해바라기들은 얼굴을 최대한 밖으로 내밀면서 존재감을 과시하듯 화면을 가득 채우고 있다. 이러한 고흐의 해바라기 정물들은 관상용이라기보다는 고흐 자신을 투영한 의지의 표상으로 볼 수 있다.

고흐는 자신의 〈해바라기〉를 보면서 고갱이 기쁨을 느끼기를 바랐고, 그를 향한 자신의 기대와 설렘, 그리고 존경을 알아주기를 바랐을 것이다. 한편으로는 고갱과 함께 작품에 대해 토론하고 사물과 자연에 대한 각자의 생각과 해석을 이야기하면서 한층 더 성장하겠다는 꿈에 부풀었을 것이다. 하지만 두 사람은 달라도 너무 달랐기에 오랜 시간을 함께 지낼 수 없었다. 이로 인한 실망감은 고갱보다는 고흐의 몫이었다. 짧지만 강렬했던 아를에서의 공동생활이 고흐에게 남긴 것은 실망을 넘어 깊은 절망과 슬픔이었다.

이러한 결과만 놓고 보면 고흐의 모든 그림이 다소 슬프게 보이겠지만 사실 〈해바라기〉는 그 어느 그림보다도 기쁨과 흥분이 가득한 밝은 그림이라는 사실을 잊지 않아야 한다.

심지어 정신병으로 삶을 지탱하기가 버거울 때도 고흐는 자신을 다잡아 다시 시작할 수 있기를 희망했다. 그리하여 스스로 찾아 들어간 생 레미 정신병원에서 그는 누구보다도 강한 재활 의지를 다졌고 계속해서 그림을 그렸다.

고흐의 〈해바라기〉 정물화들은 노란색이 주를 이루고 있다. 그에게 노란색은 생명을 의미하는 것이었고 열정과 희망, 기대와 열망, 심지어 생명이 순환하듯 죽음까지도 담고 있는 것이었다. 왕성한 생명력과 저물어가는 시듦을 그림으로 녹여낸 고흐, 그의 〈해바라기〉는 그의 삶 그 자체였다.

### 솔직한 마음을 담은 그림, 대중을 울리다

고흐의 그림들은 생전에 거의 판매가 되지 않았기 때문에 고스란히 유족에게 남겨졌다. 그의 가장 든든한 동반자이자 후원자였던 동생 테오도 고흐가 죽은 지 6개월 만에 황망하게 세상을 떠나면서 고흐의 그림들은 모두 테오의 아내 요안나에게 남겨졌다. 요안나는 그중 몇 점을 팔기는 했지만 대부분 고이 간직하고 있다가 아들 빈센트 빌렘 반 고흐에게로 전해주었다.

고흐는 주변 지인이나 동료 화가, 몇몇 평론가 들의 지지를 받았을 뿐 대중적인 인기는 얻지 못했다. 이는 고흐가 제대로 이해를 받지 못했기 때문이었다. 지금이야 누구나 고흐를 알고 있고 많은 이들이 그의 그림을 좋아하지만 당시 고흐의 그림은 기이하고 요상한 것으로 여겨졌다.

그도 그럴 것이 고흐의 마음이 담긴 그림들은 그의 마음을 온전히 알았을 때 비로소 공감이 되고 감동이 전해지기 때문이다. 따라서 그의 명성은 그의 그림 자체보다는 편지들이 출간되면서 빛을 발하기 시작했다. 또한 전기 소설이 출간되어 고흐의 삶과 생각을 이해할 수 있게 되면서 그의 그림은 비로소 많은 사랑을 받게 되었다.

이러한 날이 오기를 알고 있었던 것일까? 고흐의 작품들을 잘 간직해 온 고흐의 조카는 네덜란드 정부와 협상을 통해 자신이 가지고 있던 모든 작품들을 전시할 수 있는 미술관의 건립을 추진하였으며 마침내 1973년, 네덜란드 암스테르담에 반 고흐 미술관이 문을 열었다. 본문에서 언급된 그림들은 물론 200여 점의 회화와 400여 점의 소묘, 700여 점의 편지들을 소장하고 있는 반 고흐 미술관은 전 세계 곳곳의 관람객들을 반갑게 맞이하고 있다.

아이러니하게도 생전 무명이었고 이후로도 오랫동안 빛을 보지 못한 그 이유로 고흐의 작품들은 유족의 손에 오랫동안 간직될 수 있었고 더 나아가 그 작품들은 비교적 흩어지지 않고 그만의 미술관으로 옮겨질 수 있었다. 덕분에 우리는 고흐의 수많은 작품들을 그의 삶의 근간이자 마음의 고향이었던 네덜란드에서 만날 수 있게 되었다. 비록 오랜 시간이 걸리기는 했지만, 사람들의 이해와 사랑을 간절히 바랐던 고흐는 결국 그 꿈을 이루게 되었다.

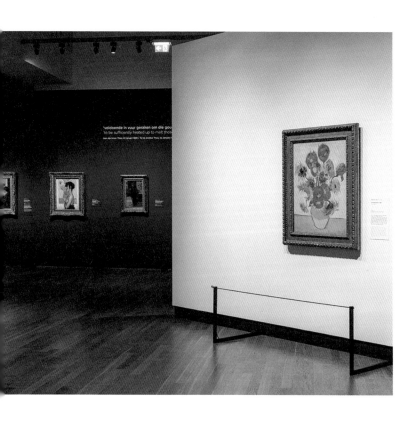

**52** 반 고흐 미술관 내부
ⓒ Ronald Tilleman, Luuk Kramer

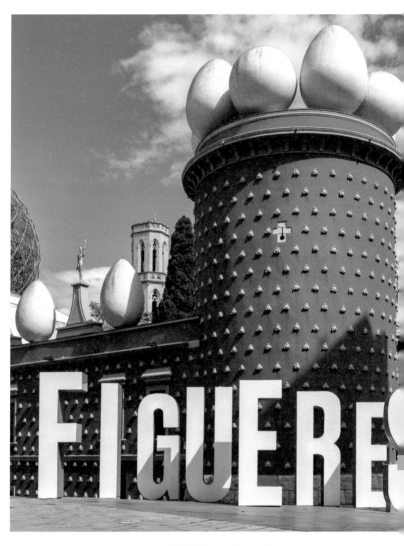

53 Dalí Theatre-Museum, Figueres,
Spain © Armando Oliveira / stock.adobe.com

# 예술적 영감을 통해 놀라운 세계를 창조한 달리, 자신의 이름이 걸린 박물관에 모든 것을 걸다

달리 극장 박물관, 살바도르 달리

## 복잡하고 신비로운 내면의 세계

알쏭달쏭한 그림만큼이나 인생 자체도 이해할 수 없는 행적으로 가득한 살바도르 달리는 어렸을 때부터 자신의 생각을 그림이나 글로 표현하는 데 능숙했다. 그는 자신의 내면을 들여다보기 위해 그림을 그렸다. 이것이 설명할 수 없는 무의식을 다루었기에 그의 그림은 이해될 수 없는 것이었고 어쩌면 애초에 이해할 필요가 없는 그림인지도 모른다.

당시는 프로이트의 정신분석학이 첫선을 보이던 시기로, 정치적인 이념 논쟁이 활발했으며 사회적으로는 물질주의에 따른 공허와 혼란이 만연했다. 이러한 시대적 배경에서 지극히 개인적인 경험과 사색, 정신을 표현한 달리의 그림은

시대를 대변하는 것 같으면서도 시대를 극복하는 듯한 이중적이고 모호한 성격을 띠게 되었다.

달리를 비난하거나 혹은 그에게 열광하는 화가 집단과 비평가들이 등장하였지만 그는 크게 관심이 없었다. 아니 어쩌면 비난에 관심이 없었다는 편이 더 맞을 것이다. 자신에 대한 열광에 대해서는 무척 기뻐하고 즐겼기 때문이다. 달리의 괴상하면서도 독특한 행보는 그를 문제적 화가로, 그의 그림을 문제작으로 만들기에 충분했다.

스페인 작은 마을의 부유한 집안에서 태어난 달리는 어릴 때부터 철학에 관한 책을 많이 읽고 그림과 글에 재능을 보이면서 집안의 전폭적인 지지 아래 예술 학교에 진학했다. 학교에 다니던 시절부터 그의 방에는 발 디딜 틈이 없을 만큼 수많은 그림들이 바닥에 나뒹굴었다. 그것이 자연을 묘사한 것이든, 상상을 다룬 것이든 그 정교함은 무척이나 뛰어나고 섬세했다. 달리는 이때부터 이미 다작의 작가, 초현실주의 작가로 첫발을 내딛었던 것이다.

하지만 달리의 양식이 처음부터 특정되어 있던 것은 아니다. 학창 시절 예술 이론에 대한 시험을 거부했다는 이유로 학교에서 쫓겨난 달리는 고향 마을로 돌아가 계속해서 그림

을 그렸다. 이후 프랑스에 방문했을 때는 피카소, 호안 미로 등 스페인 출신의 유명 화가들과 만났고 루브르 박물관, 밀레의 작업실 등을 둘러보며 예술적 영감을 채워 나갔다. 이후 철저히 고전주의적인 작품을 그리는 동시에 입체파적인 그림을 그리는 등 자신의 스타일을 찾기 위해 다양한 실험을 거치면서 달리의 예술적 기교는 더욱 완성되어 갔다. 더불어 자서전과 같은 고백적이면서도 동시에 날 것 그대로를 보여주는 그의 독특한 감각이 발현되면서 예술계에 센세이션을 일으켰다.

## 절묘하게 맞아 떨어진 초현실주의

그의 그림은 당시 유행하던 초현실주의자들의 주목을 받았다. 1929년 파리에서 열린 첫 번째 개인전은 초현실주의자 달리를 선언하는 자리였다. 전시회 카탈로그의 서문을 초현실주의자 그룹의 리더 앙드레 브르통이 썼으며 전시는 대성공이었다. 이후 16년에 걸쳐 20번이나 주요 개인전을 여는 등 달리는 파리의 초현실주의자 그룹의 멤버로 정식으로 받아들여졌다.

54  살바도르 달리, 〈봄의 첫날〉, 1929,
나무 패널에 유채와 콜라주, 49.5×64cm,
플로리다, 살바도르 달리 미술관

이때 전시된 그림 중 하나인 〈봄의 첫날〉을 보면 달리의 개성적인 면모가 확실히 드러난다. 프로이트의 자유연상법에 따라 자신의 내면을 드러내고 있는 이 그림은 달리의 내면에 잠재한 성적 욕구와 좌절된 욕망이 충격적이면서도 기괴한 형상으로 자리하고 있다. 달리의 그림이 불편하게 다가오는 이유는 어린 시절 형성된 성적 자아에 대한 이론에 따라 순수하면서도 아동적인 동시에 성적으로 적나라한 표현들이 병존하는 탓이다. 지나치게 정교하고 자세히 묘사된 탓에 자꾸 들여다보게 되고 그것의 정체를 확인한 순간 당혹감을 느끼게 되는 것이다.

금기 또는 비밀을 숨기거나 포장하기보다는 오히려 해부하듯 자세히 보여주는 달리의 그림들은 아방가르드적이면서 심오하고, 혁명적이면서 철학적이다. 어딘가에서 본 것 같지만 현실에서는 존재할 수 없는 풍경, 언뜻 정상으로 보이지만 절대 온전한 구석이라고는 없는 인물, 또는 반대로 너무 자세히 그려 오히려 현실감이 떨어지는 인물, 심하게 왜곡되거나 변형되고 의외의 배치와 결합으로 새로운 의미를 부여받은 사물 등 달리의 그림 속에서는 오묘하고 신비로운 환상의 시공간이 펼쳐진다.

하지만 이러한 왜곡과 변형에도 불구하고 달리의 그림은 철저히 우리가 본 것들, 다시 말해 우리가 살아가는 현실에서 영감을 받은 것들이다. 초현실주의가 꿈과 상상 속을 탐험하면서 심리적 통찰과 욕망의 발견에 초점을 두고 이를 표현하기 위해 오토마티즘(의식적 사고를 피하고 생각의 흐름대로 그리는 화법)이나 병치의 방법을 주로 사용했다면 달리는 조금 차별화된 자신만의 방법을 일구어냈다. 일명 '편집광적 비판 방법'을 통해 자신만의 기억과 내면에 충실하면서 동시에 자신이 그려넣은 모든 것에 특정한 의미를 부여하는 식이었다.

### 독특한 화법으로 탄생시킨 희대의 명작

우리에게 너무도 잘 알려진 〈기억의 지속〉의 일그러진 시계를 기억하는가? 시계의 탄생 배경을 설명한 달리의 이야기를 통해 '편집광적 비판 방법'을 보다 자세히 들여다보자.

달리는 저녁 식사를 마친 뒤 모두가 떠난 식탁에 홀로 앉아 생각에 잠겨 있었다. 마침 식탁 위에는 먹다 남은 카망베르 치즈가 놓여 있고 시간이 흐름에 따라 치즈가 녹으면서

그 형태가 무너져 내리고 있었다. 달리는 바로 여기에서 영속된 시간에 대한 영감을 얻었다. 이후 시도 때도 없이 출현하는 기억 속 무의식의 공간에 자리한 시간의 흐름은 흘러내리는 치즈처럼 달리의 그림 속에 자주 등장하게 된다.

가죽처럼 구겨진 첼로나 그랜드 피아노, 가슴이 뻥 뚫린 사람의 형체, 늘어진 몸을 지탱하는 목발, 반쯤 열린 서랍들이 줄줄이 늘어선 몸통 등 달리의 그림 속에는 다양한 사물들이 영감의 원천으로 작용하고 자신만의 독특한 의미를 간직하며 등장한다. 무의식의 세계를 지배하는 기억과 욕망에 대한 해석적이고 비판적인 접근 방식은 초현실주의와 뿌리가 같지만 결국 자기만의 방식으로 뻗어나가 달리의 독특한 화법을 탄생시켰다.

하지만 부르주아 후원자들과 교류를 지속하며 상업적 영역으로 확장하는 점, 비록 본인은 부인했지만 히틀러에 대한 공감을 추정할 수 있다는 점에서 정치적 성향에 있어 좌파로 방향을 잡은 초현실주의 집단과 조금씩 균열이 발생하고, 결국 1939년 파리의 초현실주의 집단에서 제명된다.

결별 이후 달리는 전통적인 방식으로 작품의 방향을 돌리는 듯했다. 거대한 캔버스에 종교적인 내용을 다루거나 벨라

스케스 등 거장들의 그림을 연상시키는 화법을 구사했기 때문이다. 하지만 달리의 영감의 뿌리가 초현실주의에 있는 만큼 이 시기 달리의 작품은 초현실주의와 전통주의를 결합하고 종교적, 철학적, 자연적 영감을 통한 자신의 모든 화법을 집대성한 것이라고 볼 수 있다.

## 자신의 내면세계를 총체적으로 보여주다

1982년, 평생을 함께한 예술과 삶의 동반자 갈라가 갑작스럽게 세상을 떠나자 달리의 정신과 육체는 급격하게 무너졌다. 수많은 수술과 요양을 반복하던 그는 7년 후인 1989년, 85세의 나이로 세상을 떠나면서 스페인 카탈루냐의 고향 마을에 지어진 자신의 박물관에 묻힌다. 갈라가 죽기 전까지 달리가 열정적으로 매달린 일이 바로 스페인에 자신의 박물관(달리 극장 박물관)을 개관하는 것이었다.

달리 극장 박물관 로비의 천장을 장식하고 있는 〈바람의 궁전〉은 하늘을 향해 승천하는 듯한 모습의 갈라와 달리 자신을 그린 그림이다. 하늘로 오르고 있는 모습을 아래에서 바라보는 시점으로 그려 커다란 발바닥과 축약된 다리, 몸통

**55** 달리 극장 박물관의 천장을 장식한
〈바람의 궁전〉 ⓒ dbrnjhrj / stock.adobe.com

등이 우스꽝스러우면서도 집약적이다. 그 와중에도 그는 자신의 정체성을 나타내는 요소들을 빠뜨리지 않고 전부 그려 넣었다. 예술적 영감의 원천으로 표현하던 자신의 트레이드 마크 콧수염, 그리고 기억과 욕망의 저장소와도 같은 서랍들이 바로 그것이다.

달리의 그림을 보고 있노라면 그의 내면으로 들어가는 것 같다. 그곳에서는 익숙하면서도 새로운 세계가 열리는 환상적인 경험을 하게 될 것이다. 자신의 내면을 예술적 영감의 원천으로 삼아 놀라운 세계를 창조해 낸 그림들은 달리 극장 박물관이라는 독립된 공간에 놓여야만 완벽해질 수 있었다. 이 사실을 누구보다 잘 알고 있었던 달리는 자신의 박물관에 모든 작품과 유품을 남겼다. 마지막 순간까지 마치 숙제를 하듯 자신의 예술 인생을 훌륭하게 정리한 괴벽의 화가 달리에게 자신의 이름이 걸린 박물관은 그의 내면세계 그 자체인 셈이다.

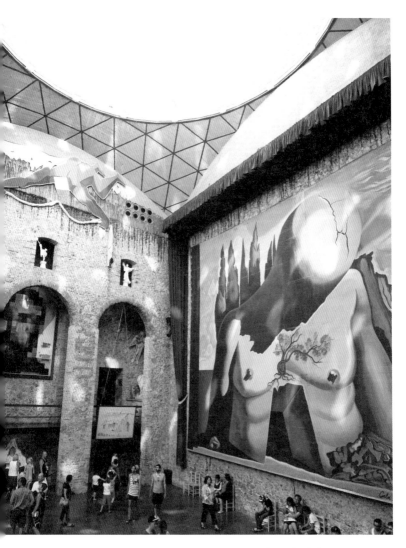

56  달리 극장 박물관 내부

# V.

각기 다른 장소로 흩어진 작품들

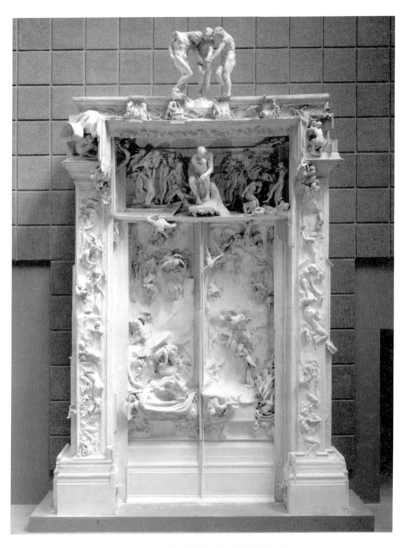

**57** 오귀스트 로댕, 〈지옥의 문〉, 석고,
635×400cm, 파리, 오르세 미술관

## 인간의 고뇌와 고통을 통렬하게 표현한 작품, 최대 12번까지만 주조되도록 제한한 까닭은?

〈지옥의 문〉 연작, 오귀스트 로댕

### 인간의 내면에 대한 통렬한 성찰

근대 조각의 창시자 오귀스트 로댕의 작품들은 너무 유명해서 모르는 사람이 없을 정도다. 특히 그의 대표작으로 거론되는 〈생각하는 사람〉과 〈키스〉, 〈망령〉 등은 〈지옥의 문〉에 포함되는 186개의 인물 조각에서 그 기원을 찾을 수 있다.

프랑스 정부로부터 의뢰된 〈지옥의 문〉은 1885년 개관 예정이었던 장식 미술 박물관의 정문으로 사용하기 위한 것이었지만 박물관 건립이 무산되면서 갈 곳을 잃게 되었다. 하지만 로댕은 생의 마지막 순간까지 자신의 작업실에서 이 작품을 계속해서 완성해가는 동시에 인물 조각들을 독립적으로 분리하여 제작하기도 했다.

〈지옥의 문〉의 정중앙 테두리에 위치한 조각상 〈생각하는 사람〉은 고심하고 있는 표정이나 아래를 내려다보는 모습에서 지옥의 심판관 미노스로 해석되거나 〈지옥의 문〉의 모티브가 된 『신곡』을 쓴 단테, 또는 로댕 자신으로 여겨지기도 한다. 어쩌면 로댕이 추구한 보편성으로 인해 이 조각은 특정인을 떠나 인간 누구나가 될 수도 있다. 죄를 낳는 인간의 욕망과 죄로 인한 인간의 고통, 이에 대한 인간의 고뇌는 모두 내면에서 나오는 것으로 단순히 외적 형태의 표현만으로는 이루어질 수 없는 것이다. 로댕은 조각을 통해 이러한 인간의 내면을 표현하고자 했고 따라서 그의 조각은 아름답기보다는 통렬했다.

## 아카데미의 기준을 벗어난 문제작

로댕의 조각 작품들은 매끄럽고 이상적이며 이야기와 상징으로 전형성을 띠는 인물 조각과는 거리가 멀었다. 따라서 아카데미와 평단은 그의 조각 작품에 그리 호의적이지 않았다. 로댕이 파리 《살롱》에 처음으로 출품한 〈청동 시대〉는 영웅적 면모나 이상적 형상이 아닌 지극히 사실적인 모습으로

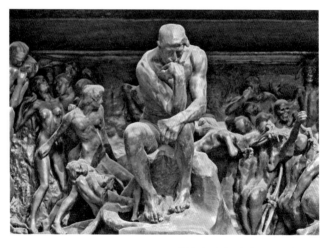

58 〈지옥의 문〉 정중앙 테두리에 위치한
조각상 〈생각하는 사람〉

인해 실제 모델의 모습을 본떠 만들었다는 루머가 돌았을 정도였다. 로댕은 억울한 누명을 벗기 위해 모델의 사진과 모델을 본떠 만든 주형을 제출하고 〈청동 시대〉와 주형이 서로 다름을 주장했지만, 심사위원들은 이를 검증하는 일에 크게 관심이 없었다.

문학이나 신화, 역사적인 사실 속 조각이 아닌 자연 그대로의 인간, 그 본연의 모습을 보여주고 싶었던 로댕의 바람은 신선함보다는 충격에 가까웠다. 따라서 아카데미와 평단, 다수의 대중들은 그의 의도를 이해하려 하지 않았고 오직 스캔들을 만들어내고 퍼트리는 일에만 몰두했다.

크게 상심한 로댕은 이러한 스캔들을 계기로 이후부터는 언제나 실제보다 크거나 작게 작품을 만들었다. 두 번째로 《살롱》에 출품한 작품인 〈설교하는 세례자 요한〉이 2미터에 달하고, 〈지옥의 문〉을 수놓은 조각들이 작게는 15센티미터에서 아무리 커야 1미터에 미치지 못하도록 만든 것은 이러한 스캔들에 대한 로댕의 항변이었다.

한편 로댕의 조각 작품은 기존 조각들의 전형성, 즉 한쪽 다리에 무게를 두고 서는 콘트라포스토로 표현된다든지, 패전병은 주로 쓰러져 있는 모습으로 표현된다든지, 대부분 가

만히 서 있거나 앉아 있는 정적인 모습으로 표현되는 것과는 동떨어졌다는 이유로 전통에 대한 반발로 여겨졌다. 하지만 당시 사실주의로 회화에서 파동을 일으키던 쿠르베나 아카데미즘에 반발하여 새로운 스타일을 추구하던 인상주의 화가들, 이들을 지지하던 일부 평론가들과 정부 관료들의 지지까지 얻으면서 로댕의 명성은 차츰 높아졌다.

## 인간에게서 비롯된 지옥

이러한 계기로 프랑스 정부로부터 장식 미술 박물관 정문에 사용할 작품을 의뢰받은 로댕은 드디어 자신의 실험 정신을 마음껏 발휘할 기회가 온 것에 기뻐했다. 로댕은 단테의 『신곡』 중 '지옥' 부분에서 영감을 받아 초기 르네상스 시대에 만들어진 로렌초 기베르티의 〈천국의 문〉에 대응하는 〈지옥의 문〉을 제작한다. 처음에는 성경에서 따온 장면을 좌우 대칭으로 구성한 〈천국의 문〉과 같이 초안을 그렸지만 이내 다양한 몸동작의 인물들이 어지럽게 배치된 현재의 모습을 띠게 되었다. 마치 용암이 흘러넘치는 불구덩이에서 벗어나기 위해 몸부림치는 인물들을 묘사한 것처럼 말이다.

당시 루브르 박물관에 전시되어 있던 미켈란젤로의 노예 연작 중 〈죽어가는 노예〉와 〈반항하는 노예〉에서 깊은 영향을 받은 로댕은, 돌에 묶여 있는 상태에서 벗어나 자유를 얻기 위해 몸부림치는 인간의 모습을 형상화하고자 했다. 벗어나고 싶지만 절대로 벗어날 수 없는 인간의 죄는 욕망에서 비롯되어 운명처럼 인간을 옭아맨다.

욕망하는 인간이나 고통 받는 인간 모두 그 나름의 형태가 있다. 로댕은 이 두 가지 모습을 모두 보여주기 위해 프란체스카와 파올로의 〈키스〉 조각을 포함시켰지만 너무나도 낭만적인 모습이 〈지옥의 문〉에는 어울리지 않는다고 생각하여 제거하고 다른 조각으로 바꾸었다.

죄를 부르는 욕망에 휩싸인 인간과 결국 파멸에 이르러 고통 받는 인간은 모두 원초적이다. 깊이를 알 수 없는 내면에서 솟구친 욕망에 굴복한 인간과 그로 인한 대가로 괴로워 몸부림치는 인간은 모두 절실하다. 그들의 원초적이고 절실한 몸짓은 근육 하나하나로 살아나고 몸통은 물론 손가락, 발가락, 심지어 머리카락에도 그 형태가 나타난다.

〈생각하는 사람〉이 생각하는 것이 이러한 인간의 운명에 대한 것인지, 욕망의 근원에 대한 것인지, 고통의 깊이에 대

한 것인지는 알 수 없지만, 확실한 것은 고뇌하는 인간의 모습이 머리에서부터 발끝까지 철저하게 표현되었다는 사실이다. 그는 한가로이 사색을 즐기는 것도 아니고 명상을 하는 것도 아니며 깊은 고민에 빠진 모습이다. 반대편 무릎에 턱을 괸 불편한 자세와 힘이 잔뜩 들어간 긴장한 근육, 힘껏 오므린 발가락, 좀처럼 펴지지 않을 것만 같은 굽은 어깨, 앞으로 곧 떨어질 것처럼 아슬아슬하게 걸터앉은 모습에서 이를 완전하게 느낄 수 있다.

## 세계 곳곳에서 전시되다

로댕의 조각 작품에서 인간의 고뇌와 고통을 감지하는 것은 어려운 일이 아니며, 이를 통해 인간에 대한 성찰을 이어갈 수 있는 계기가 마련된다. 너무도 보편적인 주제를 통렬하게 표현한 로댕의 조각은 육체만이 아닌 정신까지, 인간 그 자체를 표현했다고 할 수 있다.

한편 로댕은 말년에 모든 작품에 대한 권리를 프랑스 정부에 넘기고 자신의 작업실을 미술관으로 전환하기로 결정한다. 로댕은 특히 청동 주조 작품을 좋아했던 까닭에 그의 작

품은 원작은 물론 청동으로 주조된 작품까지 포함하여 여러 개가 세계 곳곳에 퍼져 있다. 그러나 프랑스 정부는 작품의 본질적 가치를 고려하여 로댕의 작품이 최대 12번까지만 주조되도록 제한했다.

높이 7.75미터, 넓이 3.96미터의 대작 〈지옥의 문〉은 현재 프랑스의 오르세 미술관에 석고 원본이 전시되어 있다. 그 외 프랑스의 로댕 미술관과 스위스의 쿤스트하우스, 일본의 국립서양미술관, 미국의 로댕 미술관과 스탠퍼드 대학교, 멕시코의 소우마야 미술관에 청동 주조본이 전시되어 있다. 한국에서는 1994년 삼성문화재단이 해당 작품을 주문하여 플라토 미술관에 전시하였는데, 2016년 미술관 폐관 이후 호암 미술관 수장고로 옮겨진 것으로 전해진다.

어디에 전시되어 있든 로댕의 작품은 본질적으로 변함이 없다. 그러므로 로댕의 작품을, 그것도 대표작을 여러 곳에서 동시에 만날 수 있는 것은 분명 행운이 아니겠는가.

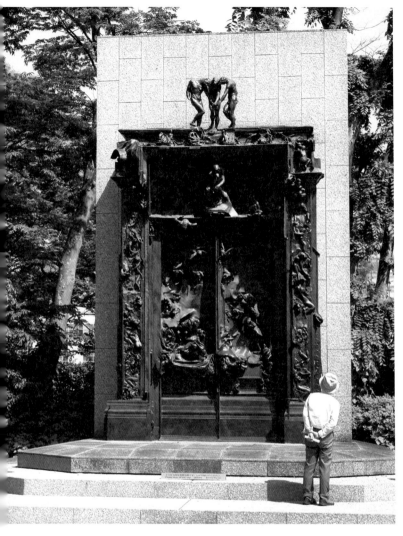

**59** 일본의 국립서양미술관에 전시된
〈지옥의 문〉

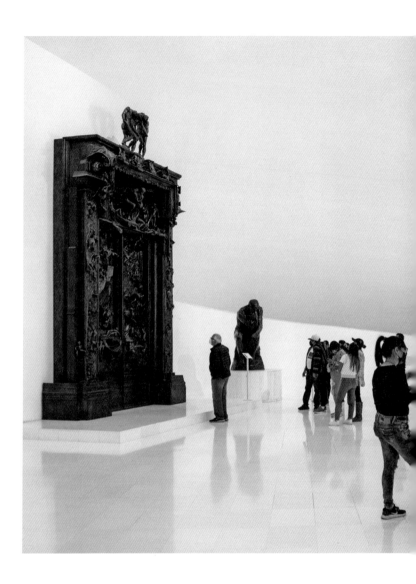

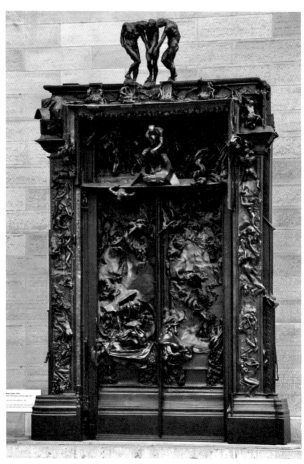

**60** 멕시코의 소우마야 미술관에 전시된
〈지옥의 문〉 ⓒ migstock / Alamy Stock Photo

**61** 스위스의 쿤스트하우스에 전시된
〈지옥의 문〉

62 프랑스의 로댕 미술관에 전시된
〈지옥의 문〉

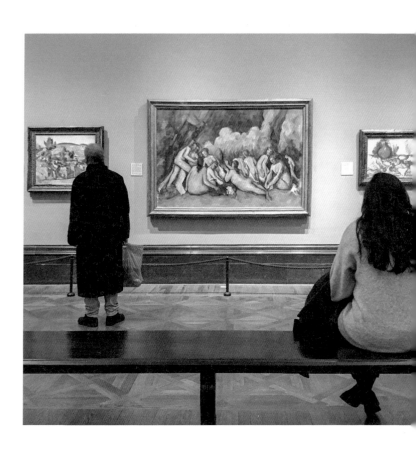

**63** 런던 내셔널 갤러리에 전시된 〈목욕하는 사람들(대수욕도)〉 ⓒ Roland Keates

# 현대 미술의 새로운 지평을 연 세잔,
# 파리라는 무대를 넘어 전 세계로 향하다

〈목욕하는 사람들(대수욕도)〉 연작, 폴 세잔

### 외롭지만 묵묵하게 걸어간 화가의 길

가까운 친구들조차도 혀를 내두를 만큼 괴팍하고 고약한 성미의 폴 세잔은 그림에 있어서도 평생에 걸쳐 타협하지 않는 태도를 취했다. 비록 인기도 없고 성공도 없는 화가의 삶이 이어지더라도 자신의 길을 묵묵히 갈 뿐이었다. 그의 그림에 대한 주변의 태도는 익숙하지 않음에서 비롯된 서먹함과 저어함이었다. 대개는 푸대접과 무시로, 때로는 비웃음이나 조롱으로 나타났다. 이로 인해 결국에는 세잔이 평생에 걸쳐 실험하고 연구한 그림 인생의 결정체라고 할 수 있는 〈목욕하는 사람들(대수욕도)〉 연작이 그의 나라 프랑스에서 유독 찾아보기 힘든 결과를 낳았다.

〈목욕하는 사람들(대수욕도)〉

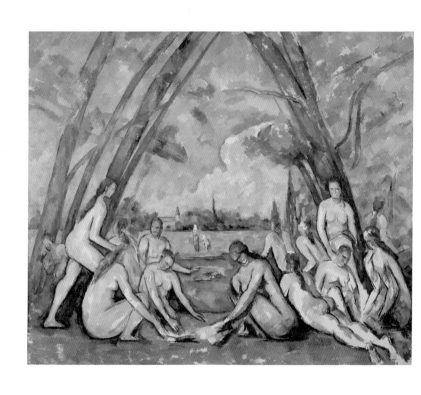

64 폴 세잔, 〈목욕하는 사람들(대수욕도)〉,
1898-1905, 캔버스에 유채,
210.5×250.8cm, 필라델피아 미술관

카유보트가 자신의 소장품을 프랑스 정부에 유언으로 남 겼음에도 불구하고 그중 일부만 인수되었는데, 이때 선택받 지 못한 그림 중에 세잔의 〈목욕하는 사람들〉 연작의 시초 격인 〈휴식 중인 목욕하는 사람들〉도 있었다. 이렇듯 무시와 괄시를 받은 탓에 세잔의 그림은 프랑스가 아닌 해외로 퍼 져나갔고 한참이 지난 뒤에야 오르세 미술관이 세잔의 〈목 욕하는 사람들〉 연작 중 몇 점을 구입하거나 기증받아 간신 히 체면을 차릴 수 있게 되었다. 이처럼 가장 잘 알려진 세잔 의 그림들이 모국인 프랑스가 아닌 미국 등 다른 나라들에 있는 것은, 그의 그림 인생을 짐작하게 하는 동시에 무슨 연 유에서 그런 것인지 궁금증을 자아내는 것이 사실이다.

## 자신만의 스타일을 찾아 나서다

은행가 아버지의 강권으로 법학을 공부했지만 세잔은 계속 해서 그림을 그리고 싶었다. 많은 고민 끝에 1861년 파리로 향한 그는 예술학교 '에콜 데 보자르'에 지원하였지만 불합 격하고 만다. 신중한 성격에 상처도 잘 받는 탓에 크게 상심 하여 고향 엑상프로방스로 향했고 이듬해 파리로 와서 에콜

〈목욕하는 사람들(대수욕도)〉

데 보자르에 다시 한번 지원한다. 결과는 또다시 불합격이었다. 그러나 이번에는 고향으로 돌아가는 대신 '아카데미 스위스'에서 데생을 공부하기로 한다.

아카데미 스위스는 비공식 학교였지만 아카데미즘에 반기를 든 일부 화가들은 일부러 에콜 데 보자르 대신 이곳에서 그림을 공부하고는 했다. 세잔 또한 화가로서의 본격적인 삶을 위해 전심전력으로 그림을 그렸다. 이곳에서 만난 피사로와의 인연과 우정은 평생에 걸쳐 세잔에게 큰 영향을 미치게 된다. 루브르 박물관에서 고전 그림들을 모사하는 것도 세잔이 열정을 들인 일 중 하나였다. 이렇듯 세잔은 고전과 당대의 새로운 미술을 결합하는 동시에 자신만의 스타일을 찾아가는 길고도 지난한 여정을 시작한 셈이었다.

세잔의 그림 스타일은 몇 번에 걸쳐 커다란 변화를 맞게 된다. 이는 새로운 영감과 실험, 지속적인 도전과 성찰, 그리고 고집스러운 집념과 인내의 결과였다. 파리에서 세잔은 당시 시대를 휩쓸고 있던 사실주의와 인상주의, 그 이후의 종합주의 등 다양한 스타일에 조금씩 발을 담그고 있었다. 1874년 시작된 인상주의 전시회에도 참여하였으며, 《살롱》에도 끊임없이 그림을 출품했다. 그러나 사람들에게 조롱과

비판을 받은 그의 작품들은 언제나 낙선만 할 뿐이었다. 이후 그림이 조금씩 팔리고 후원자를 만나면서 나름대로 화가로서 자리를 잡아가기는 했지만, 아버지로부터의 지원 없이는 파리 생활 자체가 불가능한 상황이었다.

하지만 세잔에게는 그림을 지속해야 하는 이유가 있었다. 피사로의 진실하고 따뜻한 지도와 우정은 물론이고 그림에 대한 오기가 발동한 까닭이었다. 계속된 거부와 낙선, 심지어 인상주의 전시에서조차 비난을 받으면서 세잔은 자신에 대한 의심 또한 들었을 것이다. 그러나 파리와 고향을 오가며, 때로는 동료들과 머물며 그림에 대해 토론하고 계속해서 그림을 그리면서 견디는 것만이 세잔이 할 일이었다.

'사과로 파리를 놀라게 할 것이다'라는 당찬 포부는 절망과 분노, 오기와 고집에서 나온 다짐이었지만 세잔은 결코 욕심을 부리지는 않았다. 그저 차근차근 자신의 길을 완성해 간다는 생각으로 그림 하나하나를 심혈을 기울여 작업할 뿐이었다. 그렇게 해서 탄생한 세잔의 그림 스타일은 새로운 시대를 여는 선구자의 탄생을 의미했다.

세잔은 다른 누구보다도 후배 화가들에게 후한 평가와 점수를 받았다. 그 무엇으로부터의 영감도 속 시원히 인정하지

〈목욕하는 사람들(대수욕도)〉

않았던 피카소조차 세잔을 '자신의 유일한 스승'이라고 일렀고 마티스, 브라크 등의 야수파와 입체파 화가들은 물론 칸딘스키, 몬드리안 등 추상 화가들에게도 많은 영향을 미친 인물이 바로 세잔이었다. 그의 작품은 한마디로 모던 아트의 시작을 알리는 신호탄이었던 셈이다.

## 자연을 향한 구도의 자세

세잔은 후기로 갈수록 자연을 주로 그렸는데, 자신의 고향 엑상프로방스 지역에 있는 생 빅투아르 산을 담은 그림을 유화 30여 점, 수채화 45점으로 남겼다. 언제나 그 자리에 단단히 서 있는 생 빅투아르 산을 그린 그림들은 자연에 대한 세잔의 구도적 자세를 보여준다. 정물이나 인물처럼 대상을 이리저리 움직일 수 없으니 그가 직접 움직일 수밖에 없을 터. 세잔은 생 빅투아르 산의 모습을 총 세 곳에서 바라본 시점으로 여러 점의 그림을 남겼다.

우뚝 솟은 생 빅투아르 산이 배경으로 캔버스 좌편에서부터 우편까지 쭉 펼쳐져 있다. 그 아래에 놓인 주황 지붕 집들 사이로 초록의 평원이 펼쳐져 있고 기다란 다리와 강이 자

리하고 있다. 캔버스 앞은 나무숲으로 울창한 띠를 이루고 있다. 자연을 오래도록 바라보고 그것이 내면에 완전히 표상으로 자리 잡을 때까지 기다린 뒤 캔버스 위에 한 땀 한 땀 구현해낸 것이다.

이러한 세잔의 마음은 결국 〈목욕하는 사람들〉 연작으로 그 절정을 맞이한다. 나무가 우거진 숲속의 호수에서 한 무리의 사람들이 나체로 목욕을 즐기는 장면은 고전 작품에서부터 지속적으로 사용되어 온 모티브였다. 단지 세잔의 그림이 이전 그림들과의 차이가 있다면, 세잔이 그린 이상향은 자연이든 인간이든 어느 하나 그 위세를 드러내지 않는다는 것이다. 배경처럼 좌우로 자리한 커다란 나무들과 그 발치에서 포개지듯 자리한 여인들이 서로 어우러져 있다. 이들은 자연과 하나가 된 듯 편안해 보인다. 몇몇은 서고 몇몇은 눕거나 엎드려 있다. 딱히 무엇을 하고 있지는 않다. 그저 어딘가를 바라보거나 생각에 잠겨 있거나 각자의 방식으로 자연을 만끽할 뿐이다.

이러한 자연과 인간의 어울림, 즉 세잔이 바라는 그림은 자연, 인간, 그리고 어울림이었던 것이다. 그리고 그 본질과 정수를 그림에 조화롭고 균형 있게 표현하고자 한 노력, 세

〈목욕하는 사람들(대수욕도)〉

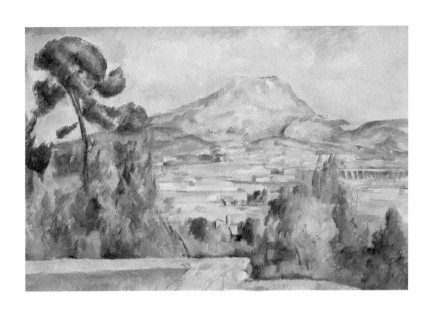

65 폴 세잔, 〈커다란 소나무가 있는 생
빅투아르 산〉, 1887년경, 캔버스에 유채,
67×92cm, 런던, 코톨드 갤러리

잔의 그림은 바로 이러한 노력의 결정체라고 할 수 있다.

평생에 걸쳐 쌓은 노력이 동시대 아카데미나 일반 대중에게서 외면을 받은 탓인지 세잔의 그림은 프랑스에 많이 남아 있지 않고 전 세계 곳곳에 널리 퍼져 있다. 특히 평면을 해체하여 입체파와 현대 미술의 새로운 지평을 열었다고 평가받는 세잔의 대표작 〈목욕하는 사람들(대수욕도)〉은 미국의 필라델피아 미술관을 시작으로 반즈 파운데이션, 런던 내셔널 갤러리 등에 소장되어 있다.

세잔은 가장 훌륭한 작품 중 하나로 여겨지는 〈목욕하는 사람들(대수욕도)〉은 물론이고 자신의 그림들이 파리라는 무대를 넘어 전 세계로 향하리라는 사실을 생전에 전혀 예상하지 못했을 것이다. 이렇게 그의 그림을 프랑스가 아닌 다른 곳에서 쉽게 발견하다 보면 그의 노력에 인색했던 당시의 상황을 떠올리지 않을 수 없다. 이를 이겨낸 뚝심이 세잔의 괴팍함과 고집에서 비롯된 것이었을지언정 그가 느꼈을 외로움과 냉대를 생각하면 조금 슬퍼지지 않는가?

〈목욕하는 사람들(대수욕도)〉

**66** 반즈 파운데이션에 전시된 〈목욕하는 사람들(대수욕도)〉

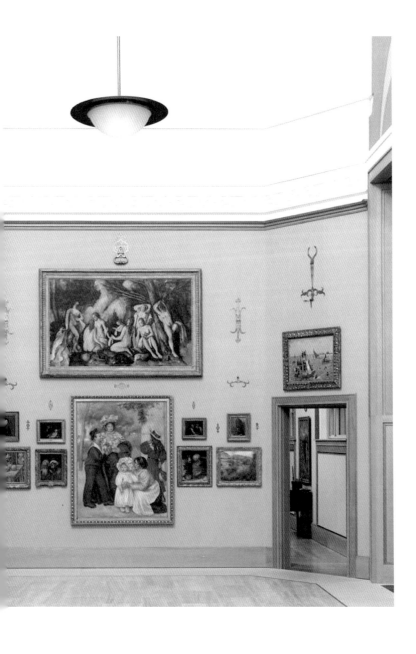

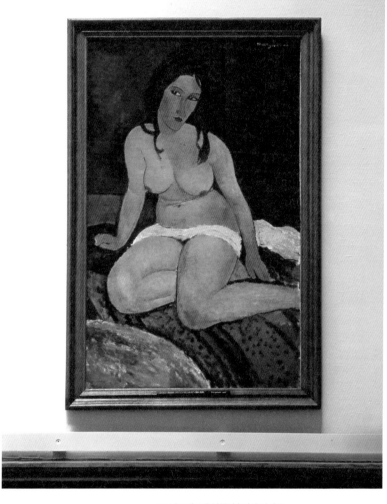

**67** 안트베르펜 왕립미술관에 전시된
〈여인의 누드〉ⓒ Pecold / stock.adobe.com

# 독특하면서도 사연이 많은 누드화,
# 생전에 유명세와 보상으로 이어지지 못한 이유는?

〈누드〉 연작, 아메데오 모딜리아니

## 어딘가 낯설고 어색한 청년 화가

다른 이들에게는 당연하고도 쉬운 일이 유독 어렵게 느껴질 때가 있다. 아메데오 모딜리아니에게는 삶이 그러했는지도 모른다. 치기 어린 반항도 해보고 쿨하게 자신의 길을 가기도 했지만 그의 마음은 여전히 어지럽고 복잡했다. 그렇게 방향 없는 방황의 끝은 언제나 자신의 내면으로 향했다. 그런 그에게도 쉽고 만만한 것이 있다면 그것은 아마 그림이나 조각이었을 것이다. 이탈리아 태생답게 가늘고 긴 선, 평면적인 구성에도 불구하고 그의 그림에서는 양감이 충분히 느껴진다. 특히 실물 그림은 얼굴이나 몸의 특징이 확연하게 구분이 되었다. 평소 초상화를 자주 그렸던 그가 작정하

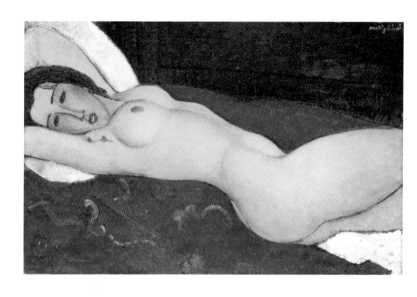

**68** 아메데오 모딜리아니, 〈누워 있는 누드〉, 1917, 캔버스에 유채, 60.6×92.7cm, 뉴욕, 메트로폴리탄 미술관

고 그린 누드화도 많았는데, 그의 초상화는 수줍은 듯 슬프고 그의 누드화는 과감한 듯 슬프다.

이탈리아 출신 화가 모딜리아니는 22세에 예술의 중심 도시 파리에 와서 어디에도 속하지 않는 독특하고 강렬한 존재가 되었다. 그러나 가난하고 방탕하며 험난한 삶을 이어가던 그는 35세의 나이에 갑작스럽게 세상을 떠나게 된다. 그의 애칭 '모디'는 프랑스어 'Maudit(저주받은)'와 발음이 같았는데 그의 삶에 절묘하게 맞아떨어지는 요소가 있어 친구들은 이중적인 의미로 그를 이와 같이 불렀다.

어릴 때부터 폐가 좋지 않아 병치레가 잦았던 모딜리아니는 평생에 걸쳐 병과 가난, 그리고 이를 가리기 위한 방편이기도 했던 술과 약에 찌들어 살았다. 그러나 이와는 별개로 그의 내면에 자리한 예술에 대한 열정은 때로는 자신의 한계를 뛰어넘는 것이었고 때문에 육체를 혹사하는 것도 마다하지 않고 불타올랐다.

당시 파리의 예술은 피카소와 마티스라는 양대 산맥에 의해 아방가르드적 색채가 물씬 풍겼다. 그러나 모딜리아니는 어디에 속하거나 무리를 지어 다니는 스타일이 아니었다. 자신의 주변 카페나 극장을 어슬렁거리던 피카소 무리와는 몇

번 마주치고 서로 알고 지냈지만 그들과 깊이 어울리지는 않았다.

그는 한마디로 규정할 수 없을뿐더러 예술가의 눈에도 다소 낯설게 보일 만큼 독특한 면이 있었다. 수줍은 듯하면서도 자신의 색깔이 확실했고, 잘생겼지만 지저분하게 하고 다녔으며, 몸이 약한 데도 방탕한 생활을 즐겼고, 가난하지만 자존심이 있었다. 모딜리아니는 어느 사조나 그룹에 속하지 않았고 자신만의 스타일이 있었다. 특히 그가 그린 초상화는 모딜리아니즘이라 불릴 만큼 독특했다. 기다란 목과 팔, 짧은 몸통, 몸에 비해 작은 머리, 도드라지는 긴 코, 아몬드 형태의 눈, 앉아 있는 형태가 대부분이었다.

## 조각에 대한 사랑, 캔버스로 이어지다

평소 조각에 관심이 많았던 모딜리아니는 아프리카 가면이나 원시 조각품 등에서 여러 영향을 받았다. 군더더기 없고 특정 부분의 특징을 과장되게 표현한 이러한 조각들은 직선 또는 곡선으로 간결하게 표현한 모딜리아니의 조각 작품들과 일정 부분 결을 같이 한다. 조각에 빠져 있던 1910년부터

1914년까지 그림은 전혀 그리지 않았을 만큼 조각에 대한 그의 사랑은 엄청났다. 하지만 제1차 세계대전으로 인해 재료를 구하기가 쉽지 않았을뿐더러 돌가루가 날리는 조각 환경에 자주 노출된 탓에 그의 건강은 급격히 나빠졌다. 어쩔 수 없이 조각을 멈추고 그림을 그리게 된 모딜리아니는 조각품을 화면에 옮기는 실험 도구로서 캔버스를 활용했다. 그의 캔버스에서 평면적이면서도 동시에 양각과 같은 볼륨감이 느껴지는 이유다.

그림 속 얼굴은 코로 대표되는 것처럼 느껴진다. 코를 따라 길게 늘어진 얼굴, 코를 중심으로 좌우로 나뉜 얼굴, 코 위에 나뭇가지처럼 벌어진 눈썹과 그 아래 열매처럼 매달린 것 같은 가느다란 눈, 코 밑에 약간의 공간을 두고 간신히 자리를 차지한 앙 다문 입술은 모딜리아니 초상의 전매특허였다. 그럼에도 불구하고 모딜리아니 초상화 속의 얼굴들은 모두가 비슷한 것 같으면서도 놀랍게도 하나하나 다르다.

모딜리아니 초상에 코와 더불어 또 하나의 특징이 있다면 그것은 바로 목이다. 얼굴을 떠받치고 있는 기둥과도 같은 목은 과도하게 길어 한눈에 들어온다. 흥미롭게도 그림 속 인물들의 목은 머리 무게를 견디기 위해 안간힘을 쓰고 있는

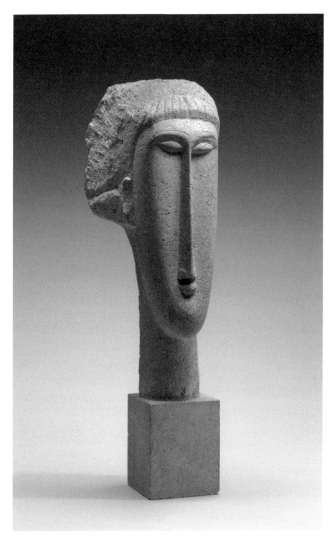

69 아메데오 모딜리아니, 〈여인의 두상〉,
1910-1911, 석회석, 65.2×19.1×24.8cm,
워싱턴, 국립미술관

것처럼 옆으로 약간 휘어 있거나 비스듬히 기울어 있다. 손은 중심을 향해 다소곳이 모은 경우가 많고 한쪽 손은 종종 의자 위로 올리거나 턱을 괴고 있는 경우도 있다. 오히려 초상화의 화룡정점이라 여겨질 만한 눈은 눈동자가 없이 가느다란 아몬드 형태로 비워둔 경우가 많다.

## 사실적이고 선정적인 누드화

돈을 벌기 위해 닥치는 대로 그림을 그리던 모딜리아니는 단돈 몇 십 프랑에 초상화를 그려주기도 하고 누드화를 집중적으로 그리기도 했다. 특히 1917년에는 폴란드 시인이자 아트 딜러였던 레오폴드 즈보로우스키의 지원과 기획으로 처음이자 마지막 개인전을 열게 된다. 그러나 전시를 홍보하기 위해 입구 창가에 걸어놓은 누드화가 문제가 되었다. 그의 그림을 보기 위해 몰려드는 사람들로 일대 소동이 벌어지면서 건너편에 있던 경찰서에서 출동을 한 것이다. 모딜리아니의 전시가 외설적이고 음란하다는 이유로 첫날부터 폐장할 뻔한 위기를 겪기는 했지만, 모딜리아니의 개인전이 상당한 센세이션을 불러일으킨 것은 확실했다.

그의 누드화는 음모가 드러나고 살굿빛 피부가 눈에 선명히 들어오는 탓에 상당히 야하다는 느낌이 든다. 또한 판매를 위해 모델과 작업실, 그림 도구까지 모두 제공받아 작정하고 그린 그림이기에 이전에 그린 그림들과도 약간 차이가 있다. 이전의 초상화들이 주로 정적이고 사색적인 분위기였다면 누드화 속 여인들은 과감하고 선정적이다.

단순하고 확실한 선 처리가 돋보이는 모딜리아니의 누드화가 사실적인 이유는 각각의 여인이 제각각의 신체적 특징을 분명히 드러내고 있기 때문이다. 그는 가슴과 엉덩이로 표현되는 여성의 신체적 특징을 효과적으로 부각시킴으로써 적나라하게 표현했다. 견고한 선과 신명한 색으로 섬세한 듯 과감하게 표현된 여인의 몸은 놀랍도록 사실적이면서 당황스러울 만큼 야하다. 선으로 표현된 형태는 탄력이 느껴질 정도고 연분홍부터 어두운 주황으로 칠해진 몸은 질감까지 느껴질 정도다. 오히려 경찰이 음란함의 핵심으로 지목한 음모보다는 이렇듯 개별화된 사실성으로 인해 그의 누드화는 묘하게 선정적이다.

한편 그림 속 여인의 포즈는 마치 르네상스 시대 여신의 누드처럼 비스듬히 누워 있거나 앉아 있다. 다만 여신의 누

드가 은밀하게 남성의 욕망을 깨우는 것이라면 모딜리아니의 누드는 부끄러워하지 않는 드러냄으로 남성의 욕망을 대놓고 자극한다. 하지만 경찰이 말한 것처럼 외설적이거나 음란하다고 표현하면 모딜리아니는 왠지 억울할 듯하다.

사실 모딜리아니의 누드화는 관람객을 의식하고 있지 않다. 사람의 몸은 개인의 특징을 드러내는 요소들로 이루어져 있고 모딜리아니는 이를 최대한 도드라지게 표현하고 있을 뿐이다. 따라서 모딜리아니에게 누드화는 초상화와 큰 차이가 없었다. 물론 상업적인 용도로 제작되긴 했지만 단순하고 확실한 선과 놀라운 조형미로 이끌어 낸 독특한 아름다움은 그의 작품 세계를 확장하는 것은 물론 고전적이면서도 현대적인 스타일을 유감없이 발휘할 수 있는 기회로 작용했다.

## 여러 곳으로 흩어지다

모딜리아니의 누드화는 애석하게도 그의 살아생전 유명세와 금전적 보상으로 이어지지는 못했다. 그의 사후 즈보로우스키는 모딜리아니의 누드화를 포함해 샤갈, 드랭 등 작가들의 그림으로 약간의 재산을 모으기도 했지만 1930년대 공

황을 겪으면서 모든 재산을 잃었다. 1932년 심장마비로 세상을 떠난 이후 즈보로우스키가 소장했던 그림들은 곳곳으로 흩어져버렸다. 그의 지원 아래 그려진 모딜리아니의 누드화들은 여기저기로 사라졌다가 2010년 이후 크리스티, 소더비 등 옥션에 등장해 1억 7천만 불에 달하는 최고가를 기록하며 팔리기도 했다.

모딜리아니만큼 작품이 여기저기로 흩어져 있는 화가는 드물다 할 만큼 그의 그림은 세계 곳곳에 자리하고 있다. 특히 누드화의 경우 개인 소장인 경우가 많다. 비록 그의 그림을 어느 한 곳에서 한번에 볼 수는 없지만 어딘가에서 뜻하지 않게 발견하는 놀라움과 기쁨도 만만치 않다. 누구도 흉내낼 수 없는 독특함으로 장착된 그의 그림 앞에 서면 단순함과 신비로움, 소박함과 특별함, 평범함과 놀라움 등 많은 감정이 교차한다. 하지만 그의 그림에서 묻어나오는 한 가닥의 슬픔으로 인해 언제나 복잡한 감정으로 마무리되곤 한다. 모딜리아니는 전 세계에 퍼져 있는 그림들, 특히 독특하면서도 사연이 많은 누드화를 통해 사람들에게 영원히 기억될 것이다.

70 반즈 파운데이션에 전시된
〈엎드려 있는 누드〉

# 참고문헌

I. 가장 제격인 장소에 놓인 그림들

· Brombert, Beth Archer, *Edouard Manet:Revel in a Frock Coat*, Little Brown and Company, 1996
· Courthion, Pierre, *Edouard Manet*, Harry N. Abrams, Inc., 1984
· Herdrich, Stephanie L., *Sargent: The Masterworks*, Rizzoli Electa, 2018
· Ormand, Richard, *Sargent: Portraits of Artists and Friends*, Skira Rizzoli Publications, Inc., 2015
· Faerna, Jose Maria, *Picasso(Great Modern Masters)*, Abrams/Cameo, 1994
· Piot, Christine, *Picasso: The Monograph 1881–1973*, Ediciones Poligrafa, 2009
· Richardson, John, *A Life of Picasso*, Alfred A. Knopf, 2007
· Schneider, Pierre, *The World of Manet, 1832–1883*, Time-Life Books, 1968
· Warncke, Carsten-Peter, *Picasso*, Taschen, 1997

II. 의외의 장소에서 만나는 그림들

· Isaacson, Walter, *Leonardo da Vinci*, Simon&Schuster, 2018
· Kemp, Martin, *Leonardo da Vinci: The Marvellous Works of Nature and Man*, Oxford University Press, 2006

· Stuckey, Charles(ed), *Monet A Retrospective*, Beaux Arts Editions, Hugh Lauter Levin Associates, Inc., 1985
· The Art and Exhibition hall of the Feder(ed), *Japan's Love for Impressionism: From Monet to Renoir*, Prestel, 2015
· Tucker, Paul Hayes, *Claude Monet: Life and Art*, Yale University Press, 1995
· Zöllner, Frank, *Leonardo da Vinci. The Complete Paintings and Drawings*, Taschen, 2018

### Ⅲ. 우여곡절 끝에 그곳에 머무른 작품들

· Essers, Volkmar, *Matisse*, Taschen, 2016
· Russell, John, *The World of Matisse*, Time-Life Books, 1969
· Spurling, Hilary, *Matisse The Master*, Alfred A. Knopf, 2005
· Varnedoe, Kirk, *Gustave Caillebotte*, Yale University Press, 1987

### Ⅳ. 모두 한곳에 모인 그림들

· Becks-Malorny, Ulrike, *Cézanne*, Taschen, 2016
· Blanchetière, François, *Rodin*, Taschen, 2017
· Cachin, Françoise, Rishel, Joseph J., *Cézanne*, Harry N. Abrams, Inc., 1996
· Krystof, Doris, *Modigliani*, Taschen, 2015
· Parsons, Tom, *Auguste Rodin: French Sculptor*, Parkstone Press, 1999
· Roy, Claude, *Modigliani*, Rizzoli International Publications, Inc., 1985

## V. 각기 다른 장소로 흩어진 작품들

· Cohen-Solal, Annie, *Mark Rothko: Toward the Light in the Chapel*, Yale University Press, 2015
· Hulsker, Jan, *Vincent and Theo Van Gogh: A Dual Biography*, Fuller Publications, 1990
· Rothko, Christopher(foreword), *Rothko: The Color Field Paintings*, Chronicle Books, 2017
· Stolwijk, Chris, Heugten, Sjraar Van, Jansen, Leo, *Van Gogh's Imaginary Museum: Exploring the Artist's Inner World*, Harry N. Abrams, 2003